音 乐

[英]安德鲁·甘特 著

周婕殷 译

生活·讀書·新知 三联书店

Simplified Chinese Copyright © 2024 by SDX Joint Publishing Company.
All Rights Reserved.
本作品简体中文版权由生活·读书·新知三联书店所有。
未经许可,不得翻印。

图书在版编目(CIP)数据

音乐/(英)安德鲁·甘特(Andrew Gant)著;周婕殷译. —北京:生活·读书·新知三联书店,2024.9. —(通识文库). —ISBN 978-7-108-07880-3

Ⅰ. J6

中国国家版本馆CIP数据核字第2024TP9663号

责任编辑	杨柳青
封面设计	黄 越
出版发行	生活·讀書·新知 三联书店
	(北京市东城区美术馆东街22号)
邮 编	100010
印 刷	江苏苏中印刷有限公司
版 次	2024年9月第1版
	2024年9月第1次印刷
开 本	889毫米×1092毫米 1/32 印张 5.625
字 数	99千字
定 价	48.00元

目　录

序言　　　　　　　　　　　　　001

上篇　音乐是什么

1. 音乐是什么　　　　　　　　003

2. 音乐作品是什么　　　　　　008

3. 音乐史　　　　　　　　　　018

4. 音乐如何运作　　　　　　　034

下篇　社会中的音乐

5. 我们如何使用音乐　　　　　053

6. 我们怎样学习音乐 068

7. 我们如何谈论音乐 087

8. 音乐如何表述我们 110

结论 132

进一步的资源和研究 147

译后记 151

索引 154

序言

> 那些灵魂里没有音乐,或是
> 无法被甜美和谐的乐音打动的人,
> 都是诡计多端、善于作奸犯科的。
> 他们的灵魂就像黑夜一样昏沉,
> 他们的感情如同鬼蜮一般幽暗。
> 这种人,没一个是可信的。[1]

洛伦佐(《威尼斯商人》中的人物)说的这番话对吗?他好像被音乐赋予了一种特殊的权威。音乐是人类精神整体的一部分,缺乏音乐素养的人在某种程度上是不完整的。莎士比亚的裘力斯·凯撒也曾对凯歇

[1] 莎士比亚《威尼斯商人》的第五幕第一场。

斯有过类似的评论：

> 他从不听音乐。
> 他不苟言笑，即便笑起来，
> 那神情也像在自嘲，
> 嘲笑自己那能被琐事感动到发笑的灵魂。
> 他这样的人，永远也不会舒心……[1]

像裘力斯·凯撒这样的大有人在。"音乐是心灵舒缓或精神平衡的必需品"这一观点，有着值得敬重的历史。在《圣经》中，扫罗"心灵的舒缓"就是缘于音乐的修复：

> 耶和华的灵魂离开了扫罗，但来自耶和华的恶灵依旧困扰着扫罗……时光如白驹过隙，当上帝那里来的恶灵降临扫罗身上时，大卫弹奏着手中的竖琴，于是扫罗获得了重生，健康畅快，恶灵便离开了他。[2]

这个观点看似指音乐行使着一种源自其自然属性的道德力量。据叙利亚的哲学家扬布里柯所说，毕达哥拉斯认为"学习的首要一课是以音乐度日，因为音

1　莎士比亚《裘力斯·凯撒》的第一幕第二场。
2　《圣经·撒母耳记》16：14 和 23。

乐拥有人类行为与激情的纠正方法，能够使原始的和谐与灵魂的才能得到修复。毕达哥拉斯设计了试图抑制和治疗身体与心灵疾病的音乐药物"[1]。

音乐的力量源自音乐音高之间的数理关系。那是自然秩序的一部分，可以为人的心智带来秩序，使毕达哥拉斯能够通过音乐表演实现"灵魂调节"。音乐被深植于宇宙中，我们可以品味它，进而使我们的灵魂受益。毕达哥拉斯为这个宇宙音乐的秩序创造了一个词：和谐。

因此，音乐向我们展示了如何和谐地与他人相处和与自己相处。柏拉图赋予这一概念以一般原理的地位："用音乐和诗歌进行教育是最重要的……因为韵律与和谐，比其他任何东西更能渗入灵魂深处，对人类灵魂的影响最强烈，并为灵魂增添优雅。"[2]这是柏拉图的"灵魂深处"，在创世神话中占据核心之地的一小步。"当我笼罩在苍茫的大地上时，"《旧约》中的上帝骄傲地发出雷鸣般的声音，"早晨，星星们一起歌唱，所有天神的儿子们在欢快地高呼。"[3]《创世记》中最早出现的人类角色之一、与亚当同时代的犹八，就是"竖琴与管风琴之父"。[4] 在这一描述中，音乐技能恰是在帐篷制作

1 扬布里柯（Iamblichus）：《毕达哥拉斯的生平》（约第250—300页），转引自肯尼斯·西尔万·格思里《毕达哥拉斯原始资料和藏书：一个与毕达哥拉斯和毕达哥拉斯哲学有关的古代文集》，美国：法涅斯出版社，1988年，第72页。
2 柏拉图：《理想国》第三卷，401d‑e。
3 《旧约》，38：4和7。
4 《创世记》，4：21。

之后、金属加工之前,进入了人类的技能谱。

音乐,作为标示着秩序与和谐的类型和模范之一,与自然和宗教一起进入人类的国家和社会领域。这种道德律也变成了一种民法。阿卡迪亚人采用音乐,即应用一种平和而有序的协作方式来教育他们的孩子(对比之下他们的邻居赛拿人则没有这样)。运用音乐,俄耳甫斯不仅规制了人类心智,而且统领了大自然。米诺斯歌唱着克里特岛的律法;《旧约》通过人们的传唱而被记录下来;部落歌曲以相同的方式将文化信息做了编码。为了古罗马的观众,波埃修斯[1]将古希腊的思想置于6世纪的历史语境中:"音乐天生就与我们相关,它可以雅化或矮化我们的品格。"[2]

这不仅仅是西方的观念,中国的道教音乐也含有类似的提升和谐的观念,尤其是阴阳律吕间的调转。儒家则认为,若想了解一个国家治理得好不好,它秉持的道德观是好是坏,可以通过判断这个国家礼乐的品质来回答。[3]

后来的写作者们很自然地运用自己所处时代的文

1 波埃修斯(Boethius,480—524),欧洲中世纪初的思想家,在逻辑学、哲学、神学、数学、文学和音乐等方面都做出了卓越的贡献。著有《音乐的体制》一书,强调音乐的道德影响力和音乐的教育作用。——译者
2 波埃修斯:《音乐的体制》第一卷,引言。
3 孔子语,引自何伟《中国》一章,载于利奥拉·布雷斯勒的《艺术教育研究的国际手册》第二卷集,柏林:施普林格出版社,2007年,第52页。

艺思潮来探讨这些古老的主题。约翰·德莱顿[1]将启蒙运动早期基督教的荣光,放在"音乐作为自然界的一部分"的理念上,创造了规则:

> 从和声里,从天堂的和声里,这宇宙的框架徐徐开启。[2]

18世纪早期的诗人威廉·柯林斯超越了德莱顿的冷静、奥古斯都的古典主义,去描述含有自己独特音乐风格的人类激情的锻造。它也成了新兴的里里外外充满了情感"风暴"的浪漫主义世界观的一部分:

> 当音乐这位天国侍女,正年少,
> 那时希腊尚在早期,她歌唱,
> 激情时常,前去聆听她,
> 齐聚于她的魔法屋,
> 狂喜,颤抖,肆虐,昏厥,
> 姿态超越了缪斯画作的所有。
> 他们感觉到那澎湃的心灵,
> 时而烦乱,时而欢愉,时而奔放,时而优雅:

1 约翰·德莱顿(John Dryden, 1631—1700),英国诗人、剧作家、文学批评家。主要作品有《时髦的婚礼》《一切为了爱情》和《悲剧批评的基础》等。——译者
2 约翰·德莱顿语,摘自《圣塞西莉亚节之歌》,1687年。

"直到有一次,"蒂斯说,所有人都被点燃,
他们充满愤怒,心移神驰,深受激励,
自配角桃金娘开始轮唱,
他们抢走了她的发声乐器。[1]

对于 19 世纪早期的拜伦来说,这种与大自然交融的浪漫主义风格,带我们回归以大自然为原型的音乐:

芦苇的叹息里有音乐,
小溪的欢腾中有音乐,
万物皆有音乐。
只要人有耳朵,
地球不过是一个球体的音乐。[2]

沃尔特·司各特[3]将古代音乐与他钟爱的中世纪音乐进行了文明影响的比较,并用以下诗篇类比他自己受到的影响:

如传说中埃及曼侬的琉特琴,
欢呼着大自然晨曦的来临。
因此,当科学的晨光

1 威廉·柯林斯语,选自《激情:音乐颂》。
2 拜伦勋爵语,出自《唐璜》第十五章。
3 沃尔特·司各特(Walter Scott, 1771—1832),英国著名的小说家和诗人,代表作有《艾凡赫》等。——译者

> 历经悠长的岁月后出现,
> 吟游诗人的螺号,
> 因第一缕霞光的触动,吟游诗人高歌引颈,
> 经由他们乐曲的精描细画,
> 粗鲁而蒙昧时代的情感,渐获和鸣。[1]

对司各特而言,音乐是"科学之晨"的一部分。

可以理解的是,这种编制宏大的音乐-戏剧的创作理念,并没有闯入"科学之晨"和查尔斯·达尔文的进化论见解之中。(然而有趣的是,他的祖父伊拉斯谟斯·达尔文相信,植物其实是能够被音乐打动的。它们能够根据不同的音乐风格——莫扎特的音乐是最佳的,用不同的方式做出物理反应。)对于查尔斯·达尔文来说,音乐是孔雀的尾巴,是帮孔雀求偶用的开屏过程的一部分。[2]

因此,到了20世纪,人们不得不为"后达尔文时代"发明出重建音乐普适性的新方式。作曲家迈克

[1] 沃尔特·司各特爵士语,引自《音乐思想》,载于《南方文学信使》第七卷,里士满:汤姆斯·怀特出版社,1841年。
[2] 见查尔斯·达尔文《人类的由来》(1871年)的第三章第十三小节所言:"当我们探讨性选择时,我们会看到原始人,或者确切地说是人类的早期祖先,可能是第一次用他的声音来产生真正的音乐节奏,就用歌唱,像今天的一些长臂猿一样。这种力量在两性求爱期间尤为奏效——可以表达出各种情感,如爱、嫉妒、胜利等,并且将构成对情敌的挑战,我们可以从这个广为流传的类比中得出结论。因而,通过清晰的音响模仿音乐般的哭声,可能引发各种复杂情感的言语表达。"

尔·蒂皮特[1]谈到,有些人对待音乐,不论是带宗教因素还是不携带宗教因素,都是为获得超越,就像圣·奥古斯丁所说的:"在音乐力量的驱使下,不合时宜地抵达永恒。"[2] 另外一些人则把"音乐作为一种团体行为",如 1971 年"新探索者"乐队歌唱《我想教世界(用完美的和声)歌唱》。[3] 在这看似具有无限的可能性中,发掘了一种不同的超越方式。而以相当不同的方式(出于相当不同的原因)进行表达,正是毕达哥拉斯所做的。

永恒的真理滚滚向前。现代的音乐治疗学,与大卫竖琴的原理同频共振。而当代有关量子物理学与弦理论的著作,以异乎寻常的精确性对毕达哥拉斯将自然界纳入音乐单元的基本划分理念进行了辉映。我们又回到了我们的起点。然而,这些是在这段最简短的旅程结束时需考虑的事项。诚如 T. S. 艾略特所言:

我们的探寻永无止息,

我们所有的探寻最后,

1 迈克尔·蒂皮特(Michael Tippett, 1905—1998),英国 20 世纪著名的作曲家。——译者
2 从蒂皮特的笔记到他的清唱剧,参见《圣·奥古斯丁的愿景》,1965 年。
3 "新探索者"乐队,参见《我想教世界(用完美的和声)歌唱》(1971 年),由比尔·贝克、比利·戴维斯、罗杰·库克和罗杰·格林纳威演唱。

都将抵达那个,

我们出发的且初次相识的地点。[1]

尽管,就像艾略特相当忧心的那样:"当我解释完它以后,你将明白得更少。"[2] 但起码,我们已经构建了一个意识:音乐是重要的。

那么,让我们从头开始——这个我们称之为"音乐"的东西,是什么呢?

[1] T. S. 艾略特,摘自《小吉丁》,收录于《四个四重奏》,伦敦:费伯-费伯出版社,2001年。

[2] T. S. 艾略特,摘自《家庭团聚》,伦敦:费伯-费伯出版社,1939年。

上篇 音乐是什么

1. 音乐是什么

音乐是声音。

毕达哥拉斯注意到，某些声音拥有一种使我们能够将它们彼此区分开来的特质——音高。并且这种音高直接与制造声音的客体的物理性能相关联：一个锤子敲击铁砧的力度和密度、一条弦的长度和张力。这些物理性能之间的比率、音高之间的比值，都可以用数学方法来表示。

后来的人们为了帮自己描述、记录和再现声音的物理特征，想出了一系列技术上的新方法，包括音叉和计算机。然而，基本的物理性能和音高关系仍是一样的——电吉他上的品依然按原样放置，这得归功于毕达哥拉斯。

声音是由一种以特定频率振动的波传输的。两个音高的振动频率之比，展示了它们之间的距离或间隔。复杂的音高比率，倾向于产生相互干扰的频率，制造出不和谐或不协调的声音组合。简单的音高比率产生的音程较少相互干扰，或者根本不相互干涉，因此听起来悦耳、谐和（比率2∶1产生一个纯八度音程，3∶2产生一个纯五度，4∶3产生一个纯四度，5∶4产生一个大三度，等等）。这些谐和的音程不仅存在于音高之间，而且存在于它们与自己之间。为此，一个

在一条弦上演奏的单音,还包含与这个音高数学性相关的其他音高,称为"泛音"。这些泛音的强度和品质赋予了不同的乐器许多独特的音质。

不同的音高可以同时发出,形成和弦;也可以一个接一个地发出,形成音阶。需要进行某些调整,以消除两个不太密切相关的音高之间的差异,从而形成一个行得通的音阶。多个世纪以来,用来解决这个问题的不同方式被编纂成律制系统。

因此,为了使它形成音乐,自然发生的频率和比率现象需要有一定程度的组织。大自然必须被驯化。首先,我们初步尝试对音乐进行定义,已为音乐自身赢得了一份改善:音乐是一种有组织的声音。

下一步是考虑:这种我们称之为音乐的东西,要如何体验。这涉及各种各样的程序,一些是物理层面的,一些是阐释层面的。

声音通过媒介,通常是通过围绕着我们的空气进行传播,然后被耳朵收集,内耳蜗将声波产生的压力转换成神经脉冲。阅读这些神经脉冲,涉及大脑的很多区域,包括那些联结语言与视觉刺激、联结情感和记忆的区域。听音乐似乎比任何一种活动都更耗费大脑。这或许可以给我们一个提示:为什么音乐常被认为比其他的灵魂掠夺者和探索者更能深入人心。

接着,我们的大脑开始解读它们接收到的音乐信号。最后一阶段是,我们采用语言去描述我们认为我

们听到的。因此，我们体验音乐是物理（通过生理）、解读和描绘的一种结合体。

当然，人脑必须以这种方式来读取声波产生的神经脉冲，这没什么好说的。这里有一些证据，例如，一些盲人将声音体验为颜色，那么惯常与视觉相联结的大脑区域就没有接收到来自眼睛的刺激，所以它适于将声音作为一种视觉刺激来阅读。这种情况也发生在视力正常的人身上，被称为"联觉"[1]。好些作曲家，通常那些偏好神秘和浪漫的作曲家都拥有这种联觉风格，比如亚历山大·斯克里亚宾[2]，亚瑟·布利斯[3]也曾以"紫色""红色""蓝色"和"绿色"为乐章创作《颜色交响曲》。自然界有着各种各样的模式：蝙蝠和海豚采用声音来判断目标距离和所处位置，而鱼类则采用听力来解读水压的变化。

认同了有这么一种"是音乐"的东西，意味着已接受还有一种"非音乐"的东西，亦即有些声音算作音乐，而有些不算。诚如约翰逊博士所言，"所有的声音，要么是悦耳动听的，它们永远平均；要么是非乐音的，

[1] "联觉"（Synaesthesis），又译作"通感"，即在描述或表现事物时，将人的视觉、听觉、嗅觉、味觉和触觉等感官相互沟通，交错转换，以丰富表情达意的情趣。——译者
[2] 亚历山大·斯克里亚宾（Alexander Nikolaievitch Scriabin, 1872—1915），俄罗斯作曲家、钢琴家。他是神秘主义者，也是无调性音乐的先驱。文中所指"颜色"交响曲，大致是钢琴奏鸣曲No. 7《白色弥撒曲》及No. 9《黑色弥撒曲》。——译者
[3] 亚瑟·布利斯（Arthur Bliss, 1891—1975），英国作曲家、指挥家，代表作有《颜色交响曲》（*A Colour Symphony*）。——译者

它们永远不平均,就像说话的声音和轻声耳语一样"。[1]
这就是音符组织程度的来源之处。音乐需要人耳可以区分的一定程度的组织。这一般是由有意制作音乐的人——作曲家刻意提供的。当然,它不是必需的。音乐不取决于有意而为的人类的因果律,当然也不取决于某种乐器——一个婴儿在钢琴键盘上瞎拍打不是在制作音乐,而一只黑鸟在枝头上歌唱则是。托马斯·霍布斯,以他令人钦佩的关于"一些知识的主题"的清晰示意图,将音乐视作他的"一般动物的品质的后果"。[2]

音乐的自然根源和它被人为构建的历史呈现之间的边界是流动的、难以捉摸的,就像他们对待语言一样。在此以一个例子来收尾就够了。几年前,有一只画眉鸟住在我的花园里,习惯于通过歌唱以下乐句(相当真实和准确地)宣扬自己的到来:

要么这只黑鸟是一位虔诚地研究拉尔夫·沃恩·威廉姆斯[3]作品的学生,要么我们已经确定音乐存在

[1] 塞缪尔·约翰逊:《英语词典》,1755年。
[2] 托马斯·霍布斯:《利维坦》第九章,1665年。
[3] 拉尔夫·沃恩·威廉姆斯(Ralph Vaughan Williams, 1872—1958),英国作曲家、著作家和指挥家,以及民歌收藏家。代表作有《绿袖子幻想曲》《云雀高飞》和《泰利斯主题幻想曲》等,被英国听众视为英国的国粹音乐。——译者

于自然界和人类领域。

音乐是一种科学。作曲家是声音的组织者，他采用的是音阶、和弦和节奏这些模块来构建音乐。将它们组织成连贯的音乐形态，需要一定程度的重复。如果你演奏一个乐句，紧接着，再演奏一个在调性和旋律上都与它毫不相干的乐句，你的耳朵将无法遵循介于两者之间的合乎逻辑的和声进行。它们需要拥有共同的元素。各种各样的序列，是所有音乐组合方式的基本构成部件。我们的作曲家运用他的创作工具，以声音制作出形状和图案。音乐需要线索。它是一种通过声音追踪的论证，是一个听众可以依循的逻辑性思路。

这一讨论需要做一个简短的脚注："音乐是声音"这一说法，遗漏了音乐构成中的一个重要部分。听一听海顿《牛津交响曲》第一小节中那精致的虚空，或者听一听贝多芬的和西贝柳斯的《第五交响曲》的开头与结束小节的戏剧性豁口，那些都是作曲家们极力应用静默的体现。在曲谱上，这些豁口呈现为一个个奇怪的小曲线——休止符。休止符即为静寂，而非喧闹。音乐是有组织的音响，然而它也是有组织的静寂。

2. 音乐作品是什么

如果我对你说"这是一个苹果",按理你将期望我只拿着一样东西——苹果。如果我对你说"这是莫扎特的《G大调钢琴奏鸣曲》",我可以举起一个上面印着音符的乐谱或莫扎特原始手稿的复制品。我可以从架子上拿下一张CD,或坐在钢琴前弹奏。所有这些都是实现我的表述的有效途径。那么,哪个是莫扎特的奏鸣曲?一段音乐在什么时候存在?各组成部分在什么时候构成一个作品?我们这一章标题中的"是",开始看起来像是最麻烦的词。

大体上,使一部音乐作品成为音乐作品的,不外乎是与它的生命、呼吸和存在相关的三个相互竞争又互为补充的候选项:乐谱、录音和表演。

西方的记谱法是我们比较成功的成就之一。基本上,乐谱是一个音高与时间的关系曲线图。当音高在y轴上校准时,书面的音符会随着音高的上下移动而做上下迁移;当时间在x轴上校准时,音符又可以按时间顺序从左到右唱诵。由于这种原理根本上是简单的,该记谱法已证明了自己相当适应不同种音乐的需求。多个曲线图可以叠在一起被同时唱诵,以便承载更庞大的乐器,如钢琴或几种一起合奏的乐器。以y轴校准的标记方式也可以做调整:五条谱线已成为标准,

因为通过使用线与线之间的间隙,无须额外求助小局部的校准(加线),便可写出"一个八度加一个纯四度"的合理实用的音域。但是五线谱的五条线并不是固定的。带较窄音域的早期音乐,如素歌[1],仅用四条谱线记录;另外的音域较宽的早期音乐,如带有许多琴弦的大型鲁特琴演奏的,就采用六条或七条谱线记录。记录打击乐或许仅需标示节奏,而不标示音高的升降。可以只用一条线在五线谱上,或者也可以使用两条或多条线来标示不同的乐器,而非不同的音高。

可以确定的是,当音乐超出了"一切以相同的速度运动"这一基本理念,例如当一件乐器以自由的节奏演奏,或者当几件乐器被要求采用互不相干的节奏演奏时,记谱法就受到了挑战。然而,即使这样,乐谱的惯例也经常能通过明智地使用附加的乐器,或是用剪切乐谱粘贴到谱页上的富有想象力的方式来处理。创新的如图形记谱法从来没有真正流行起来,并不是因为它们不够精巧或不具创造性,而是因为它们被证明不是真的有必要。然而,无论多么具有普适性,乐谱总是有着清晰的局限。就实际的音乐而言,乐谱始终是一种速记法,总是会遗漏一些东西。

在任何特定的时期,这些大多是常规问题。巴赫

[1] 素歌(plainsong),中世纪时期罗马天主教会的祈祷歌曲,又作"格里高利圣咏"。素歌的歌词大多出自《旧约·诗篇》,曲调采用中世纪的教会调式,大都是单声部自由节奏的音乐。——译者

的演奏者们肯定知道巴赫的乐谱告诉了他们什么,及没有告诉他们什么(哪里添加了颤音,或如何认识这些数字低音的和声,等等)。巴赫的演奏者们肯定知道,巴赫希望他们自己去添加这些小装饰,当巴赫写下他的音乐时,他知道他们将会知道。巴赫并不是通过写颤音创作,而是在写一个颤音。

所以,演奏者需要关注演奏中的惯例。有时候,莫扎特大概会写出几小节完整、华丽的钢琴音乐定形,接着钢琴家将面对在小节的第一拍仅为一个单一的长时值音符的几小节。这相当直截了当,你应当继续做前几小节的音乐,使用已被给过的起始音与和弦,采用莫扎特的相当有限的输入,接着完全由你自己算出音符的确切顺序。[1] 如果你不这么做,而只是演奏那些写好的作品,你的演奏会出现一个很大的漏洞(尽管你也可以买一些特别受人尊敬的精确演绎莫扎特的演奏家的唱片,他们就是这么做的)。这是"乐谱告诉了你什么,而没有告诉你什么"的另外一个显著例子。

这里有另一个例子:当你走进本地的音乐商店后你会发现,半打的披头士乐队《昨天》这首歌的印刷乐谱各不相同。所有这些印刷的乐谱,都包含曲调、歌词与和弦,但是可能在曲调所用的节奏方式上存在细微差别。所有这些都清晰地表明,在很大程度上你

[1] 例如,莫扎特《c小调第二十四钢琴协奏曲》,K491,第一乐章主要主题,第261、262小节。

可以自由地去实现自己的作品——用你自己的方式弹奏钢琴或者吉他，用乐队或者其他的方式演绎。唯一一个你将找不到的版本，是披头士乐队真正录制的弦乐四重奏的版本。为什么呢？因为它只是一首歌。在这种情况下，乐谱是一个引导页，而不是一个实际发生的或者曾经打算发生的表演的详细转录。威廉·拜尔德[1]大概已意识到这种方式——他在他的一组歌曲（可以被演奏，也可以是各种组合的演唱——由一个或多个歌手演唱，中提琴、键盘及任何手头的东西来伴奏）里做了同样的事情。一个附加的复杂性是，以披头士的音乐为例，实际上他们的作曲者根本从未把音乐写下来——那些音乐根本没有真正的书面来源。这是披头士乐队有时候采用的一种表演方式，被确切地视为代表一种民间音乐。同样《绿袖子》这首歌也没有正宗的书面来源。

进一步妨碍乐谱成为对一部音乐作品的一种可靠记录之地位的，是同一部作品经常流传着多个不同的版本。那么到底是哪一部？众所周知，作曲家们有时会忽略自己的标识。一些作曲家似乎把"标识"看作某种私人的内行笑话，特别是勋伯格。他偶尔会在一

[1] 威廉·拜尔德（William Byrd，1543—1623），英国文艺复兴时期最杰出的作曲家。他写作的体裁涵盖了弥撒曲、经文歌、牧歌、器乐舞曲、弦乐曲等，代表作有经文歌《万福圣体》、弦乐曲《幻想曲》和《圣咏曲》，开创了英国器乐风格。——译者

个单独的钢琴和弦上标注"渐强"或"渐弱",这在物理层面当然是不可能做到的。甚至,他有一部作品就是以"慢一点"的速度标示开始的。[1]

那么,我们面前谱架上的乐谱的正确演奏方式是什么呢?一些作曲家比其他的作曲家做得更规范,满足于为演绎者留出或多或少的阐释空间。有趣的是,有时候在同一张乐谱上可以同时看到两种方式。举个例子,莫扎特的手稿通常是一丝不苟地清晰的(即便并不总是特别整洁)。[2] 然而,他的钢琴协奏曲乐章的副本,偶尔也展现了管弦乐写作与独奏曲写作之间的不同方式。器乐部分被清晰和精确地标注——演奏者们被期待演奏出作曲家想要呈现的,就需要预知作曲家想要呈现什么。另一方面,钢琴部分为将来某天的演奏者留下了一定数量的发挥空间,有时是通过如"用低音(col bassi)"这类速记指令;有时是通过运用重要的和声,指示钢琴家加入管弦乐队的"全奏(tutti)",但没有说明具体怎么演奏。有时候,钢琴部分被夸张地划掉而后重新写在乐谱上,揭示出作品创作完之后一定程度的作曲持续,也可能出现在表演中。或许,连莫扎特

1 勋伯格的钢琴小品,Op. 11,第二首第 11 小节和 12 小节;勋伯格的《第二弦乐四重奏》,Op. 10,第一乐章主要主题("etwas langsamer anfangen...")。

2 见《降 B 大调第十五钢琴协奏曲》手稿,K450,传真本见 http://petrucci. mus. auth. gr/imglnks/usimg/0/0f/IMSLP292831-PMLP15373-Mozart_-_Concerto_in_B_per_il_Piano_Forte_-K450-. pdf。

自己的演奏也没有两次是完全相同的。

在某种程度上，所有的书面音乐都包含再创作的成分和即兴创作的成分。乐谱不是音乐作品。如果它是，完美的乐谱就可以完美地记录一段音乐。但它不是。如果你用电脑内置的声卡，播放由具有数码精确性的打谱程序"写出"的一段音乐，你会收获一些没有人想要听到的东西。你获得了具有完美准确度的"音乐"，但你不能得到的，也是音乐。

在英国，学习音乐的12岁孩童都要经历一个叫作"五级原理"的成长过程。一个我所认识的这类新手，就面临"将作曲家用滑稽的小波浪或符号表示装饰音或颤音的音符，悉数按照惯例写出来"的任务。那个黝黑的年轻学生询问："他是不是想要我们那样演奏呢？"他发现自己在一团凌乱的小碎碎束缚中越陷越深。"为什么他不那样写呢？"这是一个相当好的问题。当然，答案就是为了节省自己的时间、精力和资源。为什么他要用他的纸张、墨水和钢笔？你是否能够或多或少地为他做些他想要的？然而，这位12岁孩童的诘问适用于所有音乐。所有的书面乐谱都是一种速记。乐谱不是音乐作品。

那录音又怎么样？"录制些什么"这个问题立即被提起。录一场演出，当然，还有一些编辑、制作人、工程师、麦克风设计师、录音室或建筑的声学专家和/或音工设计师的作品，及很多其他的。和记谱法一样，这

些专业人士的参与程度，因不同时期和不同音乐样式的惯例与技术发挥而各异。某些现代的流行音乐，几乎清一色是制作人的作品。声乐屈从于形形色色的音高变形和其他的操作，以致那种"这是一份实际表演的真实录音"的想法，在"嘟嘟"声和俯冲声下几乎消失了。这同样适用于古典主义音乐的录音。添加混响、调整平衡，将镜头拼接在一起，不当之处也已被剪掉。听到一些不在同一时间段、同一个地点或同一个小控制台上的，甚至是有个人不存在的二重唱录音，都是有可能的。在纳京高和他女儿纳塔莉的二重唱《难以忘怀》中，两个声部的录制就相隔 40 年。歌手阿雷德·琼斯发行了一张作为童声男高音的自己与作为成年男中音的自己的二重唱专辑。这张专辑有一种道林·格雷式的诡异气质——仿佛，我们在聆听某个人在同一时间内正在老去而又未曾老去。一些纯粹主义者不喜欢纯粹的音乐体验被技术侵入。解药是音乐会的现场录音（一种奇怪的矛盾修辞法）。然而，为了能够在家里反复聆听而拼凑一场演出录音，没什么不对。去除其中的错误或公交车经过的声音，也不犯任何道德问题。音像是一种图像。听赏现场音乐而后听它的录音，就有点像观赏一道美丽的风景而后看它的照片。现场体验更充分、更直接、更容易变化（紧张和抑制），但要将这种体验固定成一种可以让你在自己家里反复访问的形式，要分段、合成和编辑。图像还需要润色。

因此，乐谱和录音所呈现的音乐都是近似值。它们分别从相反的两端（图形意象和声音意象）去接近一部音乐作品的乐思。一部作品在表演过程中，也许同时利用这两种近似值，以及其他别的东西，如那种表演者和听众都知道、尚未在任何地方写下来的，混合着表演者自己的一份思索和理念的适当帮助的共享、习得的遗产。与其他一些艺术不同的是，音乐存在于时间中而不是空间中。

如果音乐是有组织的声音，一部音乐作品就是一种预先组织的音乐结构。如果音乐是某些东西，一部音乐作品就是一样东西。组织的程度，及这种组织能被记录的程度，不论是用书面记录还是用音响记录，抑或是采用共享的文化标示记忆，都是各不相同的。然而，它们总是兼具两种要素——某些是预先决定的，某些是当场添加的。贝多芬能够写出一部作品，然后叫你"用最深切的感情"演奏它[1]，但是你怎么演奏出最深切的情感，他是无法控制的。他也无法控制许多其他的因素，诸如你的钢琴声、你钢琴房的大小、你现在的心情如何、你做了多少练习，以及你早餐吃了什么。

就像本书中的很多其他内容涉及的，环绕离散的音乐使其建构而成的，是灰色阴影绘成的边界，而不是由或纯黑或纯白的线条绘成的边界。如果肖邦坐在钢琴前

[1] "用最深切的感情"是贝多芬《第三十号钢琴奏鸣曲》Op. 109 第三乐章中的标记。

即兴演奏，那么他是否就创作了一部作品？如果格什温把他的两首歌曲并在一起演奏，那么他演奏的是一首？两首？还是三首？如果亨德尔从他的一部旧作品中截取一些片段进入他的新作品，那么他是写了一部新作品吗？这些，其实不用太在意。音乐作品并不是拥有自己独特的 DNA 的生物个体。巴赫的《C 大调前奏曲》是一部作品，我练习的音阶则不是。它们之间有什么不同？担忧细节的是语义学，不是音乐。而这本书将始终尝试关注那些对音乐感兴趣（及喜爱音乐）的人们所关心的问题。

因此，一部音乐作品得以存在，需要三类人——作曲家、演奏家和听众。附加条件是任何两类或者任何三类，可能都是同一个人。实际上，他们也可能根本不是人类——我们的黑鸟就既是作曲家也是演奏家，而它的听众（大概）是另一只黑鸟（最好是只雌鸟）。另一个附加条件：表演并不一定要大声——年少的本杰明·布里顿在寄宿学校读书的时候，就曾通过在床上阅读乐谱、静默地为自己演戏来激起舍友的好奇。[1]这里还有另一个灰色地带。当风儿从敞开的洞口或电话线中发出声音时，作曲家是谁？是谁写作了这些天籁之声？

[1] 参见保罗·基尔迪亚《本杰明·布里顿：20 世纪的生活》第一章的第七部分，伦敦：企鹅出版社，2013 年。

约翰·济慈认为他的生命和成就是"写在水上"的。[1] 音乐则是写在空中的,它只有靠空气的轻微摆动才能存在。当你试图将它固定在一个定义或一个地方时,它就会溜走。易逝是音乐魔力的一部分。

我们现在在回答这个问题的路上走了一部分,我们也已经确定,我们只能走一部分路。但这不重要:

> 美即为真,真即为美——这就是
> 你们在世界上已经知道的,该知道的一切。[2]

[1] 这句话就刻在济慈在罗马的墓碑上。墓碑是他的朋友约瑟夫·塞文、查理斯·布朗及其他人于1821年2月他去世时立在那儿的。显然是应他自己的要求。
[2] 济慈语,摘自《希腊古瓮颂》(1819年)。

3. 音乐史

毫无根据的音乐构造,为我追溯音乐的最早起源带来了一个特别的问题:在洞穴的墙壁上画一幅画,或者在石头上刻字,这样的图像或多或少会永远留存;哼唱一支歌儿,歌儿会消失在空中,进入稀薄的空气,就像一场虚幻的盛会逐渐消退。

人们对音乐诞生的沉思催生了各式各样的理论:关于音乐与事物之关系,如演变和语言;关于音乐与普遍行为之联系,如母亲与小宝贝的叽里咕噜对话;以及关于人类按韵律行走的不寻常习惯(动物一般不会这样做。而人类经常会下意识地与他人步调一致)。考古学的证据涉及大量的必要推测。例如,人们已经注意到在那些新石器时代的绘画装饰最丰富的洞穴区域,声学特性通常是最佳的,这表明它们可能曾被用于某种音乐制作。[1] 一些墓葬结构也是如此。早期的书面文本中充满了音乐——在《圣经·旧约》中,音乐被牢固地安置在各种仪式背景下——庆祝、战争、诱奸,及其他的许多。视觉艺术品如图片和雕塑,清晰地表明了像长笛、鼓和竖琴之类的现代乐器,在古代世界中随处可见。一个显著的例子是,在克罗斯岛

[1] 有关考古声学的科学介绍,参阅 2008 年 7 月由科尔·迪恩在《国家地理》杂志上发表的文章。

上发现的一对新石器时代晚期的大理石雕像，而这些岛屿可能有着4000—5000年的历史。[1] 从最早的朝代开始，事实上可能还在那之前，古埃及艺术中同样配有极为丰富的音乐和舞蹈的伴随物。

真正的乐谱出现得相当早——以楔形文字书写在泥板上的胡里安人的歌曲，大约有着3400年的历史。除文本之外，资料中还附带如何演唱它和伴奏它的说明，包括音程名称和数字符号。[2] 20世纪50年代，在现代的叙利亚发现了这些歌曲后不久，一块可以证明当时已经存在古巴比伦音阶和调式理论的石板出现了。就像对待后来的一些音乐一样，学者们孜孜不倦地研究这些古老音乐的来龙去脉，尽管尚未取得确切的成功。关于胡里安音乐的来源，（迄今为止）有五种不同的认识，都是迥异的。不久以后，塞基罗斯题写于约2000年前的墓志铭，使用的就是一种能使曲调清晰明了的希腊记谱法。[3] 这些资料即使不是关于音乐自身

1　雕像的图像在网上很容易找到。关于它们起源的时间和讨论，见《世界考古学》第48期（2011年7月6日）。对克罗斯发现的详细说明，参阅科林·伦弗鲁《克罗斯的避难所：物质性和纪念性的问题》一文，载于《英国科学院杂志》2013年12月，第187—212页。

2　参见大卫·伍斯坦《最早的记谱法》，载于《音乐与书信》第52期（1971年），第365—382页；马丁·利奇菲尔德·韦斯特《巴比伦音乐的记谱法和胡里安的旋律文本》，载于《音乐与书信》第75期，1994年第2期，第161—179页。可以在网上找到这些图片，也可以找到对这些歌曲声音的推测性重建的录音。

3　参见约翰·G.兰德斯的《古希腊和古罗马的音乐》，伦敦：劳特利奇出版社，1998年。同样，图像、现代转录和录（转下页）

的，但与理论著作、图画再现及其他证据一起，提供了大量关于音乐在古代世界中的过程和意图的证据。中国的思想家和作家也谈到了类似的问题。

令人惊讶的是，关于最古老的音乐的一些最好的证据，是以实际的乐器形式出现的。木制的或骨制的，带或不带指孔或吹嘴的笛子，在欧洲的不同地区被发现。有些可以追溯到逾 4 万年前，解剖学意义上的现代人最早抵达欧洲的时候。[1] 一种大约有着六千年历史的中国骨笛，被发现仍然可以演奏。它的音阶与中国古代音乐体系的音阶一致。

这些暗示和投射，充其量只能提供一个局部，尽管诱人但仅是对古代世界乃至此前的音乐究竟是什么样式的一瞥。就像笛子，这些"一瞥"需要被小心对待。然而有趣的是，也许有一种不同的人工制品在阻止它们颤抖着彻底消失在沉默中，那就是鲜活的口头表演传统。中东地区的某些有神灵崇拜的社区，很可能会唱出摩西所认可的那种音乐。[2] 犹太人的羊角号可能是《旧约·诗篇》的作者用于在"新月期"吹奏

（接上页）音也可以在网上找到。
1 有一个不错的介绍，并附有图片，请参阅 2009 年 6 月 24 日《纽约时报》上的《长笛提供石器时代音乐的线索》一文。http://www.nytimes.com/2009/06/25/science/25flute.html?_r=0
2 参见迪尔梅德·麦卡洛克《基督教史：最初的三千年》，伦敦：艾伦·莱恩出版社，2009 年，第 158—159 页。

的乐器。[1] 某些类型的土著民歌,可能包含着非洲部分地区的"调性"语言。它们往往带有史前音乐交流的回声,就像一些现代人的血管中,仍旧携带一点儿尼安德特人的基因。[2]

在基督和古罗马人之后,音乐史开始呈现出一种更为现代的形式。那些熟悉的历史时期组成的队伍开启了壮观的游行,然而音乐史并非只是(或主要是)音乐风格史——它也是思想史,是人类战争和社会改革等外部事件的历史,是技术史,还是社会史。

在欧洲,基督教最先有了大量生产音乐的想法。中央政权(古罗马)编纂了一个(素歌)曲目库,并通过行政机构(修道院)散播它。一场智识界的争论(11世纪中叶的东西教会大分裂)造成了至今仍能听闻的音乐分歧。在西方,技术娴熟的音乐家们(作曲家们)通过扩大素歌的流布范围,在其中增加声部来发展音乐风格,然后另辟新境,创造出完全原创的作品。我们已经能够看到,音乐史并不大由作曲家"决定接下来做什么"这类艺术的必要性驱动,而是由超出他们控制范围的力量——政治、神学和社会选择的方式去组织它自己。新教改革将音乐推向其他方向——不同的语言、不同的风格、不同的听众、不同

[1] 《旧约·诗篇》第81篇第3节。
[2] 例如,见约翰·麦克沃特在《大西洋月刊》2015年11月13日所作的《世界上最具音乐性的语言》。

的表演者。技术进步以印刷形式引发,并回应了对这种新音乐制作的要求。再者,音乐风格的变化与人类其他领域的改变密不可分。[1]

在这一时期,有一种贯穿整个音乐史的分歧变得很明显,那就是介于由受过训练的启蒙者制作并为他们享用的"艺术"音乐与面向每个人的"流行"音乐之间的分歧。在16世纪,一个受过教育的欧洲户主和他的家人可以(至少有时候可以)期待,在教堂听到训练有素的专业人士(僧侣或世俗人士)演唱的好音乐,在家里可以制作自己的音乐,如根据印刷的册子演唱牧歌、圣咏曲、赞歌和教育歌,以及演奏器乐作品。这些都需要资金和培训。其他所有人拥有民歌、民谣、容易获取的赞美诗或者用熟悉的曲调演唱的圣咏,以及教区周围古老的半驱魔仪式的残迹。这两种传统在小镇所期待的音乐中,或许几乎是重叠的。优秀的演奏者会在广场或酒吧中掀起一场风暴。戏剧音乐则提供一种与传统相反的、独特的综合体。

这些变化都展现在音乐风格的发展中。不同时期的音乐,可以通过技术特征的外观和追溯应用的合适名称(古代、中世纪、文艺复兴)来识别。譬如巴洛克的风格标识,是一部作品的低音线发展出不同于其他旋律线的特质,以便支持不同的和声类型和表演风

[1] 参见安德鲁·甘特《啊,向上帝歌唱:英国教堂音乐史》,伦敦:波菲尔出版社,2015年,第2—6页。

格。音乐创作始于一个更加明确、可识别的调,可通过先远离主调最后返回主调这样的形式来组织作品。演奏者担任更为明确的角色——或是独奏者,或是伴奏者。这样独奏曲的写作可以变得更加精细,因为不再需要与其他的旋律均等。将这些技术因素与社会风尚相结合,诸如对戏剧和在时髦(活跃的)场馆举行时尚音乐聚会的狂热、金丝雀爱好者支持竞争的华而不实的独奏家们的掌声,以及对泡沫、色彩和展示的普遍热情,于是你将得到歌剧、协奏曲和奏鸣曲。

18世纪晚期兴起了启蒙主义运动。它的理念是平衡、理性、规矩。音乐方面,莫扎特的音乐即是古典主义的典范。19世纪的思想家们特别重视与众不同的、富有创造力的艺术家们的思想,尤其是音乐思想。作曲家在各个方面都获得更重要的位置,人们也变得更加关注作曲家自己的哲学世界观,而不是企图进入一个既有的理想。迈入现代,一切陈规都被人们抛入空中。民族性和风格性的界限,被战争和移民打破并重写。录制播出允许所有音乐同时存在于每一个角落,且进一步拓展就使当红的音乐变成了流行音乐。音乐家们以不同的方式做出回应——有的寄望于民歌式的民族遗产;另一些人促使新风格成形,如爵士乐;有的人制造了现代主义乐派的理性论据;其他人则将旧事物改造为新事物,如改歌剧为音乐剧。所有人都试图弄懂他们的时代——在这点上,或许流行音乐做得

比古典音乐更好。

迄今为止，这一章一直试图查看历史是什么，而不是去述说它。很显然，这种范围的图书甚至无法涵盖各种有意义的音乐历史叙述。

然而，即便这样，在所有的历史撰写都是在进行"写什么进去""拿什么出来"的种种选择这个意义上，那些历史也将会出错。写哪段历史？写哪些音乐？传统的音乐史倾向于聚焦大作曲家们的生活和作品，就像通史总是写关于国王和王后、将军和首相的轶事那样。这些作品你可以循着一条"从莫扎特到贝多芬再到勃拉姆斯"的线脉，并通过查看这些作曲家们的技术考虑，例如作曲家们处理曲式和不和谐的方式，来描述音乐风格的演进。离散的音乐风格阶段，带着你能够辨识的特征出现了，就像你花园里的鸟儿。这给了你一个可以识别和理解你听到的音乐的语境。某些我们可称之为研究历史的"目的论"方法出现了：这发生了；接着，作为结果的事情发生了。这是有道理的。

这种研究方法也制造了问题。它遗漏了大量大多数人实际听到的和创作的音乐，包括民歌、赞美诗、舞蹈和宴会音乐等令人着迷的东西，以及文化仪式音乐与身份认同音乐。它假设有那么一种第一等的音乐杰作，即正典。学者莉迪娅·戈尔称之为"音乐作品

的想象博物馆"[1]。反过来,这意味着某些人有权决定什么可以进博物馆。是谁?他们是怎么知道的?这也表明了,作曲家们故意写出那种比他们的前辈(如布里顿)更不和谐的音乐,以致音乐的发展进入了倒退。他们这样做错了吗?或者,他们的音乐只是在另一条或情感的、或智识的战线上简单前行?规划这种线性路径所引起的另一个问题,延伸到未来。勋伯格认为他的新风格(摒弃主调而偏好一种序列作曲法)是旧事物的必然产物,为此我们现在哼唱的应该都是十二音的旋律。[2] 但我们并没有,评论家也没这样做。约瑟夫·科尔曼早在20世纪50年代就对我们说:"《图兰朵》和《莎乐美》将淡出歌剧舞台",并称这一见解"毋庸置疑"。因为他通过一番分析认为这两部歌剧"彻头彻尾地虚假",所以得出那样的结论。[3] 然而,这两部歌剧并未淡出歌剧舞台。

音乐史研究的第二种方式,是寻求如何处理这些问题。没有力争进步的导向精神,就没有钟表匠。但凡能留存下来的,都是下一代人觉得有用的东西。这是音乐达尔文主义,是自私的少数派。一位作曲家引

1 莉迪娅·戈尔:《音乐作品的想象博物馆:音乐哲学论稿》,纽约:牛津大学出版社,2007年。
2 例如,见大卫·休伦的《甜蜜的预期:音乐与预期心理学》,马萨诸塞州剑桥:麻省理工学院出版社,2006年,第352页。
3 约瑟夫·科尔曼:《作为戏剧的歌剧》,康涅狄格州西港市:格林伍德出版社,1956年,第264页。

进一种理念，如果他的后继者们发现它有用，它就存活下来；如果他们觉得没用，它就消失。这种前进不是靠稳定的积累，而是靠对乐思基因库的那些偶然添加——遗传学家称之为"突变"。如果贝多芬曾在 19 岁的时候跌倒在一辆公共汽车底下，其后的所有音乐就会有所不同。历史并不是以一种有序且规律的方式行进的，而是以一种穿插着相对风格稳定期的迅速且不规则的爆发方式行进的——生物学家所谓的"间断平衡"论的音乐等价物。音乐不是一条不断拓宽的大河，而是一个庞大的事物间无限相互依存的生态系统。

是否 20 世纪的英国音乐史始于埃尔加[1]，而终于伯特威斯尔[2]？或始于玛丽·劳伊德[3]，而终于罗比·威廉姆斯[4]？两者皆是。就没有"所谓"的音乐史。数量无限的所谓"历史"，都在同一时间持续。然而，我们看到的只是其中那个最成功的，这是有局限的。试图将音乐看作一个整体更加困难，然而这样的回报更丰富、更有趣，最终也更有价值。

1 埃尔加（Edward Elgar, 1857—1934），英国作曲家，因《加冕颂》受封为爵士。代表作有管弦乐《谜语变奏曲》和《威仪堂堂进行曲》。——译者
2 伯特威斯尔（Harrison Birtwistle, 1934—2022），英国单簧管演奏家、作曲家。作品体裁涵盖了管弦乐、戏剧音乐、独唱、宗教音乐合唱乐等。代表作是《领圣餐时用的单旋律乐曲》。——译者
3 玛丽·劳伊德（Marie Lloyd, 1870—1922），原名"Matilda Alice Victoria Wood"，伦敦歌舞杂耍明星。——译者
4 罗比·威廉姆斯（Robbie Williams, 1974— ），英国歌手，词曲作者。——译者

承担这项不可能的任务的一个可能的方法是，寻找出所有音乐都具有的特点。我们可以从结识一个"徜徉于每个历史时期"的人物开始，类似音乐剧《堂吉诃德》中"同风车作战"的那种人——有创造力的艺术家、音乐写作者、作曲家。他是谁？他做什么？他是什么样的人？

他必须很努力。诸如围坐在黄水仙旁边能等来神赐的一吻，或者是从苍穹中能完全进出整部交响曲的种种幻想，都是错误的。这需要工作，以及例行程序。大多数作曲家花费大部分时间坐在桌前——从书架上取下《费加罗的婚礼》的总谱，然后自问亲手誊抄需要花多长时间，更别提作曲了。但这两样莫扎特都做到了。

他可能会发现，自己是"一个与作曲家一起工作的群"（一个现成的朋友、竞争对手、教师、模范和同事群）中的一部分。帕莱斯特里纳、亨利·珀塞尔、莫扎特和科尔·波特都做了与他们周围许多人同样做的事情，只是他们做得更好。

他需要一份工作。他只是偶尔才因为作曲而挣钱，或者至少他是出于自己的喜好而创作。其中的一个挑战是，他能在多大程度上，使自己的艺术追求与不断变化的社会需求和限制相匹配。文艺复兴时期的作曲家是手艺人，他们为预先设定的任务提供某些东西，就像石匠或木雕师。到了古典主义时期，他们"化蛹"

成了艺术家,以虚幻的名誉为生。再后来,他依然作为一个自我出现。这一切都从"他是如何谋生的"反映出来。这一切都发生在音乐中。今天,不管是交响乐作曲家还是体育场摇滚乐作曲家,都与其他人一样在市场中发挥作用。很大程度上,富有的老太太已经被票务管理员、表演权利协会、艺术委员会和 iTunes 软件下载所取代,尽管并不是所有地方都这样(在美国,闪闪发光的新歌剧院和音乐厅,将以维多利亚时代济贫院的方式,将它们的慈善捐赠者的名字在门厅赫然展示)。这不是一件坏事。这是资本主义民主的成就之一,它企图接任扶持——不带管控地扶持艺术这一角色:它究竟是如何做到这一点的?关于此的论争,必将且必须继续下去。

作曲家的其他谋生方式,并没有真的彻底改变。在这方面,游吟诗人是一类永恒的角色。一个携带鲁特琴或十二弦吉他的流浪歌手,为了换取帽子里的几枚硬币,以一种独特的、略显亲密的坦率吸引听众。布隆德尔和鲍勃·迪伦基本上是同一类人。

他务必走运。综观人类的绝大部分历史,追求艺术都不仅得有时间、有闲暇、有自由、有社会地位,还得受过教育,尽管这些不是既定的。他的性情也一定契合他那个时代的精神。莫扎特的古典主义,与 18 世纪八九十年代的欧洲社会富有教养的、开明的时代精神完美契合。如果他活到 19 世纪 30 年代,当他认

为的那些理想被拉伸到崩溃的边缘，会发生什么？他的风格会适应吗？或者他将会发现自己被困住，被淘汰，过时了，不了解前沿状况，不被需要和不安全了，以及被贝多芬和柏辽兹弄得困惑不堪、晕头转向了？这大概也发生在其他人身上，就像猫王埃尔维斯·普雷斯利，过世于他而言也是一种不错的职业转型。

我们的作曲家都是天才吗？这是19世纪的一个观念，并不总是管用。如果我们把贝多芬每次往地板上吐口水都当成某种受到神灵启示的姿势，那么，"作曲家是天才"在阐明我们对贝多芬的理解和表述的同时，可能也是一种歪曲。或许更重要的是，它当然不会增加我们就此对他周围的作曲家的敞开怀抱，并不会扩增他那暴躁火山下的丘陵地带——杜舍克、克莱门蒂、车尔尼和凯鲁比尼都是很不错、很有趣，但没有获得应有关注的作曲家。

他为人好吗？难道一定得是好人才写得出好音乐？首先，出色的音乐并不总是令人愉悦的。音乐在简单取悦听众的同时，也意味着扰乱和挑动。如果我们发现自己是因耶稣基督在受难设定中挨鞭打而欣赏巴赫的音乐，那么我们就不是在聆听。[1] 而且，我们需要让我们的天分不时地带有人情味。一些著名的人（包括玛格丽特·撒切尔）确实拒绝相信，圣洁的莫扎特

[1] 理查德·塔鲁斯金：《直面巴赫的黑暗幻象》，转载自《文本与行为：音乐与表演论文集》，纽约：牛津大学出版社，1995年。

写了粗鲁的歌曲来逗乐他的朋友们。[1] 嗯,他是那样干过。当然,这只会增加我们对这些艺术家的喜爱,因为我们知道他们准备好了采用如此清新、如此不珍贵的方式来运用他们的艺术。这与他严肃时的所作所为并不矛盾。珀塞尔的音乐片段则更为粗鲁。

作曲家和我们一样吗?富有创造力的人当然是和我们不同的:他不"符合我们对成就的正常理解",他是"隐性优势、非凡机遇和文化遗产的受益者。这些促使他们能够学习和努力工作,并以常人做不到的方式去领悟这个世界"。[2] 马尔科姆·格拉德威尔称之为"异类"。这种洞察力并不总是容易管控的。它是一种内省的,甚至不可避免是忧郁的风格。门德尔松是出了名的风度翩翩,但许多私密的叙述都谈及他更幽暗的一面。这两面都体现在他的音乐中。一些人,如西贝柳斯,耽于酗酒;另一些人,如拉赫玛尼诺夫,耽于心理治疗。然而,这些并不意味着富有创造力与精神不稳定同频。钢琴家詹姆斯·罗兹曾动人地写过一篇关于音乐和心理疾病的论文,指出音乐与精神障碍在很多方面是对立的,因为"你可以把它扔进手稿纸

1 彼得·霍尔为撒切尔夫人对彼得·谢弗剧作《莫扎特传》的反应做的说明,见大卫·李斯特《她可能不知道,但即使是撒切尔也不能不受艺术挑战能力的影响》一文,发表于 2013 年 4 月 13 日的《独立报》。
2 马尔科姆·格拉德威尔:《异类——成功的故事》,伦敦:企鹅出版社,2008 年,第 17 页。

里,而不是墙"[1]。我觉得这句话中包含很多真理。音乐是关于制作模式的问题,而模式可以为人提供平衡,包括为那些发现自己很难辨别周围环境连贯性的人。

作曲家和我们不同。是的,富有创造力的成功音乐家,通常是比较有平衡感、吃苦耐劳、受过高等教育和聪明的,对自己和他周围的人都有高要求。作曲家并未总是以一束"完全吸引人的光"来展现自己,偶尔也会表现出把他的艺术凌驾于他的朋友和家人之上。我们有时候会发现自己更欣赏作曲家的音乐,而非作曲家本人。不过,我们通常会原谅他。

将会有读者注意到我将提到的历史上的作曲家形象称作"他",并予以反对。他们是对的。作曲属于每个人,我们的语言应该反映这一点。然而实际上是,在过去,作曲家大多是"他"。这是为什么呢?社会规范起了一定作用。(尽管很少有女性像爱尔玛·辛德勒那样坚定地屈服于被压制。她在嫁给古斯塔夫·马勒前被迫签订了合同——承诺不再创作任何音乐,以免搞混丈夫作曲中的音高)。但是在早期的小说创作中,女性作家面临大量的社会限制。总体上看,她们经常靠使用假名——通常是男性化的——的方式克服了这

[1] 2015年9月25日,罗兹在英国广播公司第3电台的 In Tune 节目中使用了这种形式的词。他在《卫报》的《忘记天才作曲家的疯狂迷思:音乐有益于心灵》(2015年9月19日)一文中有这一观点的扩展版阐述,这些都涉及他的书《器乐曲》(爱丁堡:坎农格特出版社,2015年)。

一点。然而，对作曲家而言，情况不能被认为是一样的，或者至少没有达到同样的程度。这是为什么？

我提供两种思维：第一，学习写字，这是你可以独自做的事。当你有机会进入一个不错的图书馆，而且（至关重要的是）有时间和闲暇在其中游逛，你就可以在孤独和专注的隔离中，练习和磨炼那种成为作者的艺术，像简·奥斯汀和勃朗特家族那样。而学习作曲需要走出去，创作属于你自己也属于其他人的音乐。每天要参加唱诗班、管弦乐团，还有军乐队或修道院乐团的训练或排练。而这些地方大体上是为男人保留的。第二，接受教育。女人们被教会了演奏（当然，也学会了歌唱），但是，例如那种提供给莫扎特的严苛的作曲技术指导，就不会给他的姐妹、表姐妹和姑妈。很明显，19世纪最优秀的女作曲家大多是迷你型艺术家，是歌曲和钢琴小品的作曲家（而且从很多例子来看，她们是与最重要的男性音乐家关系亲密的人）。

我们愿意认为，现在那些障碍已经消失了。当然，在过去的约一百年里，一些著名的人物都曾对作曲的隐形天花板做过一些猛烈的抨击。今天，除古典音乐领域外，在电影、电视领域也都涌现了很多忙碌的职业女性作曲家。然而，令人困窘的现实仍然存在。至今还没有一位女作曲家能与巴托克、斯特拉文斯基和布里顿这样的现代音乐大师，或是与像约翰·亚当斯

这样活生生的人物,明确地共享世界顶级作曲家的声誉。这是为什么呢?我不知道。它会改变吗?肯定会的。但现在还没有。

富有创造力的音乐家的个性化类型能穿越时光,反复重现。时代背景在变幻着:以他们所处的世界为据点,一些建立了,另一些打破了。且这些阶段也在重述着它们自己。然而在许多方面,音乐史并不是沿着一条直线行进的,或者不是以任何一种线条行进,而是一个圈一个圈式地绕行的,就像一种乡村舞的舞步,不断地制造和再制造相同的形状和模式。而富有创造性的张力铸就了那种每个年代都存在着的,切换于现代派与保守派之间、无所顾忌的大众与孤零零的高雅艺术殿堂的崇拜者之间的音乐风格。

我们的作曲家在向"风车"倾斜,然而他们中的大多数依然站立着。

4. 音乐如何运作

所有的音乐，听起来都有点像别的某些东西。这种声音上的相似性一些是文化上的，一些纯粹是实践的。一部古典主义交响乐与另一部古典主义交响乐，制造出来的响声是相同类型的，因为它们都是为同一种管弦乐队而作。这种存在并不完全是由作曲家的任何艺术选择驱使的，而是取决于财政、风尚，及他们演奏时所处房间的大小。即使是在作曲家拥有至高无上地位的领域，像写作一首曲子，他的音乐也总会从一般示意符的"共有腹地"汲取。

识别是我们体验音乐过程中的一部分。作曲家必须将那种认可与对那难以捉摸的东西——一种独特的真实的优美声音的追求结合起来。这不仅仅关乎几种乐思的采用，叠加在音乐表面的某种肤浅的东西就像一个公司的品牌商标，掩盖着音乐实质的匮乏；我们应去发现与作曲家的个性、时代背景和世界观相一致的内涵。识别音乐很容易，描绘音乐很难，创作出就更难了。这不仅是关于与其他人不同的问题，而且是关乎是否忠于自己的问题。优秀的老师知道如何激发学生的天赋，如查尔斯·维利尔斯·斯坦福、纳迪亚·布朗格、弗兰克·布里奇的卓越才华，无不在他们学生（拉尔夫·沃恩·威廉姆斯、阿斯多尔·皮亚

佐拉、本杰明·布里顿）的作品中充分体现。

有时候，那些"听起来像其他东西的声音"可能全是刻意制造出来的。一部电影可以通过一种已知的音乐曲式，如进行曲，酿制出一种氛围。但是务必小心：作曲家要是在这方面做得太过火，将会因剽窃之名而遭到起诉。

辩护律师的辩词，涉及将创造性相似处的点子放入剧情语境当中。

第一，电影音乐有时候听起来像其他的音乐，是因为作曲家正是被要求这么去做的。例如影片《星球大战》中，导演乔治·卢卡斯要求作曲家约翰·威廉姆斯[1]（John Williams）给他一个"科恩戈尔德对这件事的感觉"[2]。他做出了，另外还有霍尔斯特和斯特拉文斯基式的感觉——音乐模式十分易于辨认。

第二，这并不是什么新鲜事。亨德尔毫不愧疚地从其他各种作曲家那里借来点子，用他的羽毛笔一扭，变成了自己的东西。就像250年后，约翰·威廉姆斯以他精细的内衬进行写作那样，重点不在于威廉姆斯

[1] 约翰·威廉姆斯（John Williams, 1932— ），美国电影音乐创作者、指挥家、作曲家。代表作有电影《屋顶上的小提琴手》《辛德勒的名单》和《艺伎回忆录》等的配乐。——译者
[2] 见埃米利奥·奥迪西奥的《约翰·威廉姆斯的电影音乐：〈大白鲨〉〈星球大战〉〈夺宝奇兵〉及好莱坞古典音乐风格的回归》，麦迪逊：威斯康星大学出版社，2014年，第71页。

是否借用了埃里奇·科恩戈尔德[1]为电影《金石盟》设计的音乐主题，而在于他用它做了什么。那上行的七和弦、那些在小节中穿梭的"咔嗒咔嗒"三连音节拍、那激情澎湃的平行三和弦——这些全是崭新的。彼得·谢弗在他的戏剧《莫扎特传》中很好地体现了这一工序。例如，当莫扎特拿安东尼·萨列里沉闷的作品开玩笑，通过充分发挥将它改编成歌剧《费加罗的婚礼》中妙趣横生的咏叹调《你再不要去做情郎》时，现场的他还不以为意地冲着萨列里的脸咯咯地傻笑（当然，这一幕纯属虚构，然而如往常一样，它也简述了一个真相）。

第三，任何避免承认你承继的企图，都是既不可能也不必要的。正如斯特拉文斯基所说："好的作曲家借，伟大的作曲家偷。"[2] 他一如既往地夸大其词，但他也陈述了一个观点：所有音乐都有一个"腹地"，所有音乐都来自某个地方。

第四，关于一部音乐作品是否确实是从另外一部

1 埃里奇·科恩戈尔德（Erich Wolfgang Korngold, 1897—1957），美籍奥地利作曲家、编剧。代表作有电影《金石盟》和《侠盗罗宾汉》的配乐。——译者
2 像许多著名的格言一样，这句话被认为有着来自各种人的版本。关于斯特拉文斯基的作品，彼得·耶茨在《20世纪音乐：世纪末以来的演变——从和声时代到现在的声音时代》（纽约：兰登书屋1967年）第41页，声称从斯特拉文斯基本人那里听到这句话。斯特拉文斯基可能会说（或可能会喜欢被认为这样说），但是，就像其他的创造者一样，诙谐的、带权威声誉和无权威声誉的隐语聚集在他的周围。

即将沉没的作品中捞下来的讨论，建立在大多数音乐都是基于一个含有通用的音阶、节奏和示意符的资料库这一事实上。从任何条文主义意义上看，几乎都不可能证明一个特定的音乐主题是从一个特定的作品中撷取，而不是取自一个共享的常备乐思和乐句的集成。2016年6月13日，齐柏林飞艇乐队（Led Zeppelin）的吉米·佩奇和罗伯特·普兰特现身洛杉矶法庭，为他们20世纪70年代的热门歌曲《通往天堂的阶梯》出庭辩护。他们被指控其著名的开场重复段是从另一个（不太有名的）乐队的一首歌曲中剽窃来的。据英国广播公司报道，他们将采取所谓的"玛丽·波平斯的辩护"，因为这两首歌都是以半音阶下行的小调低音线为特色，而这种低音线也出现于电影《欢乐满人间》中伯特打扫烟囱时唱跳的一小段欢快的"Chim Chim Cher-ee"[1]歌曲中。而且，在亨利·珀塞尔的歌剧《狄多与埃涅阿斯》结尾处，在狄多唱的那首不那么欢快的歌曲中，本来也可以加上这种低音线。2016年6月22日，陪审团清除了对佩奇和普兰特剽窃的指控。[2]

线索铺设是必要的。勃拉姆斯并不因为他的《第

[1] 迪士尼电影《欢乐满人间》（*Mary Poppins*）中的一段小插曲。——译者

[2] 英国广播公司新闻报道，http://www.bbc.co.uk/news/entertainment-arts-36611961。

一交响曲》的曲调听起来像贝多芬《第九交响曲》的曲调,就有过错(当有人向勃拉姆斯指出这一点时,他反驳道:"任何傻瓜都能看出来。")。[1] 同时,如果这种设置是用于操纵听众的,诚信度将下降。珀西·斯科尔斯(Percy Scholes)的格言是"一首旋律要更快、更广地流行,须令拥有不同之处和赋予新颖感并重,仅此而已"[2],在这一力量驱使下艺术生涯得以建立。这是一个技巧——你给听众关于一首作品与其他已知作品之间足够多的联想,以免他们做太多事情。让他们借助示意符又借助思维便会更容易。这很聪明,不过也很造作。

因此,我们的作曲家通过把玩我们的预期,引领我们完成他的论证。这些既在音乐的技术层面,也在音乐的文化层面上起作用。这可以追溯至声音的物理属性。例如,如果你演奏 D 音,旋即演奏 G 音,你的耳朵将会听到一个作为 G 音的分支 D 音,进而期望回归至 G 音。基于所有的音乐都有一个调(众所周知的调性音乐,但又不太准确)这一前提,在这些基本音符上增添和声,就有了一种向主音或者中心音行进的"拖拽"感。作曲家把玩这些。他同样可以通过音乐的

[1] 它被广泛引用(有时参考勃拉姆斯的一首或多首其他作品),但就像许多源自对话的引语一样,很难确定它的原始出处。
[2] 珀西·阿尔弗雷德·斯科尔斯:《牛津音乐指南》(伦敦:牛津大学出版社,1938 年)"旋律"词条下,第 622 页。

其他技术元素，如节奏、和声、织体及其他不少东西而做到。这里有一个微缩版的曲例，如下：

谱例 4-1

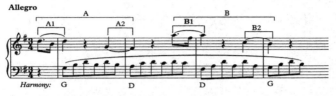

莫扎特《第五钢琴奏鸣曲》K283 的开头部分

作曲家以一个简单的乐思［A1］开始，随后应答它［A2］。第三个乐思［B1］，是对第一个乐思在节奏型和旋律型上的一种重复。第四个乐思［B2］，则是对第二个乐思的反复。这里含有乐句内部之间、乐句与乐句之间的交互关系：［A1］与［A2］相关，［B1］与［B2］相关。与此同时，［A1］与［B1］相关，而［A2］又与［B2］相关。同理，［A］与［B］相关。作曲家也用调来制作模式：［B1］是将［A1］从 G 大调音阶挪移到 D 大调音阶产生的对等音符。而［B2］则是通过另一种方式，将［A2］从 D 大调音阶挪移到 G 大调音阶产生的对等音符。

另一种模式是通过改变和弦的间距（这是一种镜像：G—D；D—G）。某些模式发生了微妙的改变：第三小节的旋律比第一小节同等位置的旋律有了更大的跳跃。

事情总在变化,然情况大多相似。作曲家设置预期,然后把玩他们的满足感。头脑获得了满足,耳朵受到诱骗。看似最简单的天真烂漫的音乐片段,实则是在优美的表面下隐藏着精细的功能性工程之作——莫扎特就被揭示为声音上的伊桑巴德·金德姆·布鲁内尔[1]。

关于这四个小节还有很多可说的。当然,它们仅是一个更长的乐章的开始部分。这一关系和形态的模式,在主题和调的整个范围内铺展开来。它以取得平衡而起作用——就像其他音乐一样,在这里很难说是节奏或旋律、调,还是织体是最重要的。所有的这些都在演奏中,所有的这些都是同一个概念的一部分,彼此维持着完美的平衡。这是一种杂耍表演、一种魔术。(顺便提一句,这也解释了为什么莫扎特的一些音乐片段从谱面上看像粉饰过的陈词滥调,但聆听时又怎么听都不像——一个简单的无限拉长的终止,听起来是那么彻底、那么卓越地满足了当时的结构性需求,别无他选。)

古典主义时期的音乐在这方面做得最好。莫扎特

[1] 伊桑巴德·金德姆·布鲁内尔(Isambard Kingdom Brunel, 1806—1859),英国工程师、皇家学会学员,在"最伟大的100名英国人"评选中名列第二。他革命性地推动了公共交通、现代工程等领域。——译者

谱例 4-2

作曲家通过故意不安定在一个调上而玩弄听众的听觉期待：贝多芬的《第一交响曲》（Op. 21）从一系列模棱两可的属七和弦开始；托马斯·塔利斯的经文歌《在禁食和哭泣中》迅速从一个 C 大调和弦移至一个远关系的 B 大调和弦；巴赫告诉你，他即将进入 G 大调的终止，然而并没有（《G 大调管风琴幻想曲》BWV572）。

是最好的古典主义者。最近一位学生对我说，他认为莫扎特是比贝多芬更好的作曲家，因为"你在贝多芬

的音乐中能听到齿轮摩擦的'吱嘎吱嘎'声"[1]。这是一个很好的评论。

有时候,作曲家不肯透露音乐在哪个调上(如贝多芬《第一交响曲》的开头),或者设置了一个调,然后迅速远离(塔利斯的经文歌《在禁食和哭泣中》,在十二拍之内从一个 C 大调和弦转到一个 B 大调和弦),或者暗示他即将回归主调,但是没有。(巴赫就喜欢玩这个,经常用一个十分出乎意料的半音和弦来推迟终止的解决。例如在《G 大调管风琴幻想曲》第二部分的末尾——见上页。)

这一原则不仅适用于古典主义音乐,艾尔顿·约翰[2]演唱的《再见黄砖路》,在结尾接近主调时也突然偏离,转向一个完全不同的和弦并进入副歌,最后才绕回来。

作曲家们也带着律动做这些。你不能说贝多芬的《献给爱丽丝》是以 3/4 拍开头的,或者至少没有几拍。贝多芬不会给你足够的信息。这是蓄意的。一个经典的案例如下页。

当你聆听这一段的时候(相对于查看谱面),你无法说明有两个还是三个四分音符拍子在这一小节中,因

1 很感谢丹尼尔·普格-比万。
2 艾尔顿·约翰(Elton John, 1947—),英国著名歌手、曲作者、钢琴师、演员等。1994 年入选摇滚名人堂,1999 年获格莱美传奇奖等。代表作有《你的歌》《火箭人》《今晚你感觉到爱吗》等。——译者

谱例 4-3

海顿《F大调弦乐四重奏》Op.77 第二首的第三乐章《小步舞曲》的开始

为乐句的长度总是"一句接一句"地不断变化着。那种含混不清赋予了音乐很大的特色和魅力。这是一个游戏——让听众通过自己的耳朵不断地"畅游"。海顿就喜欢干这种事。

后续的作曲家们走得更远：在理查德·施特劳斯的《蒂尔·艾伦施皮格尔的恶作剧》开头的圆号独奏或者布里顿的《青少年管弦乐队指南》结尾那首大调曲里，你到底听到了什么节奏？试着通过聆听把它写下来，然后去查查乐谱。作曲家是在和你戏耍：所有这一切都有赖于设置预期。

就音乐分析的各个方面而言，这是一种被狠狠掐断的、必然轻描淡写的方式。然而它能向我们揭示的，或者至少能暗示的，是不同类型的音乐在多大程度上共享技术手段，或许这比浅显的要更明显。例如后面

两个风格迥异的曲例,音乐结构都是由一小段旋律做无休止地重复构成的:它绕着五线谱上上下下翻转,从大调变到小调,一个不断变化的音程时而在这里,时而在那里,然而始终是可辨识的同一个小段。

作曲家掌控着这一切。因此,他要面临的一个决定是,对音乐素材做如他所愿程度的把控。这方面,音乐史给了我们两个极端。序列音乐通过将决定权分配给预置序列或系列,而从作曲家那里移除了一些选择,比如接下来要选择哪一个音符。整体序列音乐将这一原则应用于作曲的方方面面。音高、时值、强度和音量都由一个系统来决定。作曲家几乎无事可做。

另一个极端是,自由爵士乐完全没有预先决定任何事情。表演者不带任何先入为主的想法地在舞台上游走,他们只是在玩耍。

正如极端的情况经常发生的那样,这些对立面趋于在圆圈的另一边相遇。事实上,在这两种极端的情况下都没有作曲家。其结果是,用批评家唐纳德·米切尔具有代表性的敏锐的话说就是听众"面对音乐表演,由于听得见的顺序或逻辑的缺失而感到困惑","耳朵渴望有一个可以倚靠的结构"。[1] 它(勋伯格的音乐或重摇滚乐)既没有给出提示,也没有给出我想要的线索。在作品中铺设线索,是作曲家的职责所在。这并非音乐。

1 唐纳德·米切尔:《现代音乐的语言》,伦敦:费伯-费伯出版社,1963年,第128页。

这是一个多么无动于衷的听众的意思!

谱例 4-4

巴赫《C大调二部创意曲》第一首,BWV722 的开篇

谱例 4-5

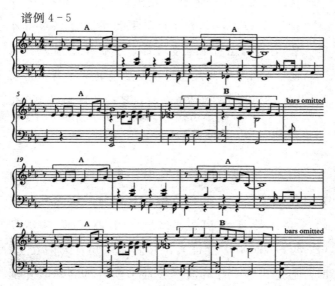

乔治·格什温和艾拉·格什温共同创作的《他们不能把那从我身边带走》的选段

以上两段旋律都由不断重复和变换小单元建构而成，用方括号标出。在巴赫这个乐段中，开篇的动机以不同转位和不同音高的形式，或多或少地在整首作品中的每半小节中反复出现。巴赫通过改变动机的音高与音调，及它与其他音乐结合的方式来构建他的作品。有时候，它攀上滑下地颠倒出现，也即原先曲调上行的地方现在又下行。反之亦然，并用括号标记在音符的下方。格什温使用了两个小动机（标记为 A 和 B），一定程度上是通过改变动机 A 的最后一个音程——从上行的三度（第 1 小节）到下行的四度（第 3 小节），再到上行的五度（第 5 小节），以此构建曲调。然后当音乐反复时，五度又转到上行的六度（第 23 小节）。他的音乐要比巴赫的简单得多，但基础理念是相同的。

因此，当我们体验音乐时，我们获得的一部分是具体细节——音符和节拍。对如何解读这些信息的考察，是富于启发性的——珀西·斯科尔斯（Percy Scholes）曾经证实，人们在认知《天佑女王》时，通过"单一音符演绎该曲节奏"的音乐，比通

过"音程正确但节奏错误"的实际曲调更容易聆听。[1]

当我们体验音乐时,我们获得了有意识的或其他的记忆。我们注意到,音乐总是包含其他音乐的回响。这些回响是多么自信地被吸纳,它是作曲家音乐个性化实力的一个度量衡。

当我们体验音乐时,我们也提升了文化层次。当我们在聆听一首以另一种流派演绎的熟悉作品时,这方面便得到了很好的阐释。例如,雅克·卢西耶[2]绝妙的"爵士乐化巴赫"。为了特定的效果,文化联想可以有意地跨越流派界限,就像古斯塔夫·马勒把小调版的《雅克兄弟》放进他的《第一交响曲》,或者像吉米·亨德里克斯(Jimi Hendrix)昂首阔步走在伍德斯托克舞台上,并通过高唱《星条旗之歌》[3]震慑听众那样。这可能会引起有趣的歧义:一个星期六的午后,当你置身于你的沙发,橄榄球世界杯的非官方主题曲《联盟的世界》(*World in Union*)从电视中炸响而出时,你是否想到这与塞西尔·斯普林-赖斯填词的那首优美的赞美诗《祖国,我向你立誓》(*I vow to thee,*

1 珀西·斯科尔斯:《牛津音乐指南》,伦敦:牛津大学出版社,1938年。
2 雅克·卢西耶(Jacques Loussier, 1934—2019),法国钢琴家、爵士乐演奏家,擅长将古典主义音乐进行爵士乐化演绎。——译者
3 《星条旗之歌》(*The Star-Spangled Banner*),即美国国歌。——译者

my country）的曲调相同？你是否能够以某种潜意识的方式，在斯普林-赖斯的词中捕捉到"爱国主义的"回响？即使你不记得它们，或实际上你甚至从来不知道它们，它们是否也以某种文化意义嵌入到旋律的音符和结构当中？事实上，这两首曲子都是其他某些东西的变体，是来自古斯塔夫·霍尔斯特[1]《行星》组曲之《木星》的中间部分。[2] 那么身份认同在哪？它就像园丁所持的那值得信赖的铲子："这40年来，它一直伴随着我——从男孩的我到男人的我。它有8个新刀片和12把新手柄。"但是，对他来说它仍然是那把铲子，那把记录着他在花园里经历的所有欢乐时光的铲子。

当我们体验音乐时，我们还获得了个人的联想。这与音乐无关，但关乎一些完全音乐之外的相似物："杰里迈亚·克拉克（Jeremiah Clarke）的小号即兴曲令我喉咙发紧，因为我是在我的婚礼上感受它的。"这是"荒岛唱片"[3] 的方式。当你聆听拉赫玛尼诺夫的《第二钢琴协奏曲》时，在你的脑海深处是否也听到了

[1] 古斯塔夫·霍尔斯特（Gustav Theodore Holst, 1874—1934），英国作曲家，代表作有《行星》(*The Planets*) 组曲和赞歌《祖国，我向你立誓》。——译者

[2] 我非常感谢里克·布拉斯基（Rick Blaskey），他把霍尔斯特的曲调改成了橄榄球国歌，是他验证了这段话，并允许我使用这个故事。

[3] 荒岛唱片（Desert island Discs），指一种具有唯一性且能令人久听不厌的歌曲。——译者

远方蒸汽机发出的咳嗽般的声音?是否在大卫·里恩[1]的《相见恨晚》中,在茶杯的"叮叮当当"声之上听到了特瑞沃·霍华德和西莉亚·约翰逊忏悔着他们不正当的激情的剪辑音调?你或许希望你没有这些联想,但是(如果你年纪不小了)我敢打赌你有。

当我们体验音乐时,我们领略了很多很多,而那不全是音乐。

1 大卫·里恩(David Lean, 1908—1991),英国导演、编剧,代表作有电影《桂河大桥》《阿拉伯的劳伦斯》《日瓦戈医生》和《印度之行》等。——译者

下篇　社会中的音乐

5. 我们如何使用音乐

本书将我们看待音乐的方式划分为两类：一类是音乐是什么，一类是我们如何使用音乐，两者本质上是创作与实践。当然，这是一种虚假的划分。通常，创作音乐与实践音乐是一回事。就像本书中的许多讨论一样，动词分类是一种必要的便利，而不是一个事实。看待音乐不像逛博物馆，观看着一系列彼此独立的物体，而更像围绕着一个充满火和光的单一的生命形式，而从不同的角度去观看它。

所有的人类社会都使用音乐。学者们一直在找寻那种能够穿越时光、横贯世界的一般性。共享的音乐类别包括宗教的和萨满的音乐、用于社会仪式的音乐、用来控制和理解自然界的音乐（例如，狩猎过程中对动物施咒）、母亲与孩子（包括胎儿）之间交流的音乐、编译重要文化信息的音乐、用于求偶时展示的音乐、战争音乐、舞蹈音乐等等。在音乐技术水平方面也具有共性：某些音阶似乎是基于一种具有重要文化意义的乐器的调音系统；另一些则是与语言相关的（这是一个被作曲家像莱奥什·雅纳切克和拉尔夫·沃恩·威廉姆斯充分开采的领域）。其他的音阶模式，仿佛几乎是一种自然生发的现象——五声音阶规律地出现于英伦诸岛和日本的民间音乐中。

谱例 5-1

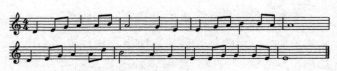

Mori mo iyagaru, Bon kara saki-nya
Yuki mo chiratsuku-shi, Ko mo naku-shi

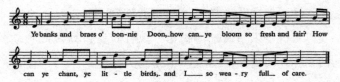

Ye banks and braes o' bon-nie Doon, how can ye bloom so fresh and fair? How can ye chant, ye lit-tle birds, and I so wea-ry full of care.

五声音阶的民间音乐遍布世界的不同地区，例如日本的《竹田摇篮曲》（*Takeda lullaby*），又如苏格兰的《汝之溪谷》（*Ye Banks and Braes*）。

在过去的一百年中，这一研究领域不断演变形成——大约从把每种文化中的音乐视为一种独立的身份，到在它的文化背景下看待更宽泛的音乐问题，再到在含截然不同的亚文化的传统中去看待音乐。可能的例子是灵歌：一种混合了非洲福音、美国摇滚和英格兰循道宗等音乐风格的劲爆组合。除此之外，还有很多。观看詹姆斯·布朗在影片《福禄双霸天》中扮演克里欧菲斯·詹姆斯牧师时，你可以看到以上三种。这个领域不再被视为存在于西方艺术传统之外，而是与西方艺术传统平行，而且是西方艺术传统的一个组成部分。

它可以强调异常事物。该领域的人类学家和研究对象之间的关系，总是引发关于权威人士和权力平衡在哪儿的问题。塞西尔·夏普[1]在英国和美国收集和保存了成千上万首美妙的民歌。然而他是否也曾在要收集什么、守护什么样的传统方面进行选择呢？——从某种意义上说，这不也是在创造传统？1933年7月，当美国民俗学家约翰·雅各布·奈尔斯在北卡罗来纳州墨菲的城镇广场上，给了11岁的安妮·摩根25美分让她为自己唱一首歌时，奈尔斯是在从她那搜集带有文化遗产属性的原生态声音呢，还是为了鼓励她给予更多他所需要的东西而付给她钱？[2]

夏普和他的同事孜孜不倦地做田野调查的持久价值在于，在我们应用音乐方式不断变化和面临挑战的情况下，仍对民歌曲目进行守护。在国家之间战争和官方压制起作用的环境下，情况更是如此。音乐学家约翰·利维最近在韩国的光复周年纪念日被当作英雄纪念，因为他对韩国的发展做出了贡献。他记录了许多那时候的韩国民歌，而那些民歌是不写在照片上的，但由于他的记录才没有丢失。正规的民族音乐学很少会抛弃饶有趣味的异常现象：一位住在东京的英国歌

1 塞西尔·夏普（Cecil Sharp, 1859—1924），英国音乐学家、民歌和民间舞蹈收集者，认为英国民间文化对英国人民的福祉十分重要。——译者
2 参见 http://www.john-jacob-niles.com/music.htm。

手走进一家冰淇淋商店,那里的店员为顾客提供唱歌服务。店员采用一种音标式英语演唱的《康城赛马歌》,听起来确实是五声音阶的,也很耳熟,但结果是令人困惑的。这支源自非洲的曲调,先是被引进到美国,后来又被引进到日本:同一个曲调,三个大洲,共享一种音阶。[1]

我们如何在日常生活中使用音乐,大部分与我们在哪里遇到它相关。这当然不仅是因为我们走出去然后买了票。坐下来听音乐,仅仅是听赏而不同时做其他事情(跳舞、祈祷、做爱或者打仗)。这实际上是一个比较新的观念。大多数音乐不是以这种方式被使用的。我们与大量音乐的相遇,或多或少是由于偶然。不是自愿的(广播节目里在播放),就是更罕有的(别人家的收音机里正在播放)。

许多人一边听音乐一边工作。其他人则认为这是一种无法解释和不可能的悖论。这很大程度上取决于工作的种类。从赫布里底织工们的《渥尔金之歌》[2]到砖瓦匠的组合音响可见,体力和人力当然都可以靠音乐的陪伴而被激发。工作所涉及的人的思维或感觉是不同的;音乐重组你的大脑内部形成模式。而这些模式无论多么令人愉悦,从定义上来说都不是你的工

[1] 我很感谢这位歌手和音乐教育家卡特里娜·希克斯·比奇。
[2] 参见"上传延迟跳过(Sgioba Luaidh Inbhirchluaidh)",网址 http://www.waulk.org。

作所需的。人们用数字处理工作，或用视觉意象处理作品（如画家）。有时候，这看似可以保持大脑零件分开运作，且无损他的工作产量地聆听音乐。音乐刺激大脑的活力，使其信息加工的速度变快；研究者绘制了音乐最见效时的水平功效曲线图。然而奇怪的是，有些人明显可以在阅读或写作时摆脱这个"把戏"。想必他们可以既听见音乐，同时又忽略音乐——听而未听。我做不到，不仅因为现实中的音乐成了敌人，任何带有节奏或音高的东西，比如"呜呜"作响的吸尘器或"滴答"作响的时钟，都敲响了创造力的丧钟，断送了一场甜蜜而宁静的思考。

适当的寂静难觅。这不是提示你要对现代生活的种种弊端进行粗暴的谴责。实际上，过去可能更加喧闹（想想过去的马、带铁轮的手推车和四轮马车）。

然而，音乐比以往任何时候都更紧地包围着我们。这种现象并不总是受欢迎的。一位作家优雅地谴责了音乐的无所不在，"音乐不为了存在而存在，它是令人着迷的重要事件的一种背景，它是我们在摆弄我们的欲望涂鸦时的一种虚无情境……"[1]音乐作为其他事物的一种背景并不新鲜，从16世纪的寻求"拖住听众耳朵"的如同戴着金链条思考的教堂音乐，即作曲家托马斯·莫

1 罗杰·斯克鲁顿：《为什么是时候关掉音乐了》，英国广播公司第四台，2015年11月13日的《观点》栏目。http://www.bbc.co.uk/news/magazine-34801885

利[1]所说的那种[2],到在舞会上或者是作为一部戏剧开场的"嘟嘟"吹奏的铜管乐,正是这类。而受人尊敬的杰出作曲家格奥尔格·泰勒曼[3],正是为了这种目的而写作的。他的宴会音乐(Tafelmusik),或称餐桌音乐,即是在用餐期间演奏的音乐——这是他们全部专业技能的一部分。

为此,问题不再是我们是否赞同我们的不满,而是是否存在音乐的正确使用方式和错误使用方式。如果有,谁来决定什么是正确的,什么是错误的。我当然赞同小说家詹姆斯·汉密尔顿-帕特森关于商店里的罐头音乐(他称之为"泡沫橡胶音乐")[4] 可能非常烦人的论调。但是,当炎炎夏日我们在河畔享受一品脱啤酒时,再来点儿轻爵士乐,还是很不错的。区别在于程度,而不是实质。

使用音乐的方式许许多多。当然,有些人比另外一些人更加尊重音乐。然而,对于音乐使用方式的好坏我们须谨慎下结论。慎重对待"将日常生活中的某些音乐的使用方式定义为'好',将另外一些方式定义

1 托马斯·莫利(Thomas Morley, 1557—1602),英国管风琴家、作曲家、音乐理论家,是英国牧歌乐派最重要的代表人物之一。——译者
2 托马斯·莫利:《简明实用音乐入门》,伦敦,1597年。
3 格奥尔格·泰勒曼(Georg Philipp Telemann, 1681—1767),德国著名作曲家、风琴家,代表作有宴会音乐、管风琴音乐等。——译者
4 詹姆斯·汉密尔顿-帕特森:《音乐》(一),载于短篇小说集《音乐》,伦敦:乔纳森·凯普出版社,1995年,第2页。

为'坏'"。我们的作曲家反对那些通过在"公共的房屋、餐馆、旅店和电梯"里播放音乐把他们的偏好强加在我们头上的人,而将他们的安静偏好强加给听众。这其实是在做同样的事情。而音乐,远不止于此。

与使用音乐相同的是,我们也可以让音乐加诸我们自身。这一企图,可能比试图说服你买一品脱啤酒或者买一双袜子更重要,甚至更险恶。音乐可用于操纵人的行为。它可以,而且经常成为政治的代理人。

政权历来运用神圣的和仪式性的音乐,为他们喜好的统治者形象增光添彩。在战场上,党派歌曲自然而然地从士兵们的脑海中升腾而起,像演唱《勒里不利罗》[1]和《进军佐治亚》[2]那样,士兵们的嘴巴和行进的步子经常带有更多的民间传统。拿破仑时期的法国,产生出了很多这类歌曲的范例——带有重复的音乐示意符的简单的口头图像,像拿破仑熟知的那样,进驻听众的大脑并固守在那里。历史民族音乐学已经开始计算,这些民歌的主题和节奏在多大程度上以自己的方式影响了那个年代的音乐会音乐、贝多芬的交响乐及其他人的作品。

贝多芬提供了一个音乐如何强有力地表达抽象的富有哲理的政治理念的良好范例。然而相反地,他却

[1] 《勒里不利罗》(*Lillibullero*),1688年英国政变时流行的一首讽刺爱尔兰天主教的歌曲的迭部。——译者

[2] 《进军佐治亚》(*Marching Through Georgia*),美国南北战争军歌。——译者

不善于使自己依附于一个实际的政治运动。贝多芬的音乐中,充满了与自己的命运抗争的英雄意象。这是一个深邃的政治理念,通过纯音乐的术语便可以解读它。例如,他的《D大调小提琴协奏曲》的第一乐章这一段,如他许多的音乐主题一样,是由音阶图构成的。当它上行,延伸至更高的八度时,就像唐·弗洛列斯坦[1]在寻找阳光那样——用越来越窄的旋律性音程和越来越短的音符时值两方面予以表现个性化的步伐。直到它跨越巅峰,然后精疲力竭地后退一步:

谱例 5-2

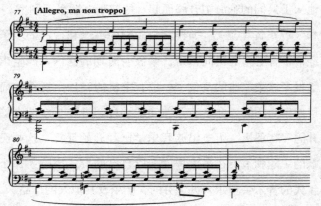

贝多芬《D大调小提琴协奏曲》Op. 61 的第一乐章(节选)。D大调上行音阶图,使用了逐渐变窄的音程:大三度、小三度、大二度、大一度、半音,就像一个攀登者往山顶上不断地攀爬着。

[1] 唐·弗洛列斯坦是贝多芬唯一的一部歌剧《费德里奥》中的男主角。——译者

英雄在努力地寻找自己的位置。在其他地方，贝多芬的理念也清晰可辨。他的《第十二号钢琴奏鸣曲》的慢乐章，标题是《葬礼进行曲》（这是贝多芬唯一一首管弦乐化的钢琴奏鸣曲，后来还被用在他自己的葬礼上）。他从埃格蒙特和科里奥兰等传奇人物的故事中获得灵感。然而，他们都是来自历史、小说及他自己想象的抽象的英雄人物。贝多芬试图将他的理想寄寓于一个真实的政治领袖时，那定是徒劳的。《第三交响曲》最初的标题是《波拿巴》。当拿破仑加冕为皇帝的时候，他展示出自己沾满人情味的泥土的双脚。贝多芬在总谱的扉页上狂怒而急促地写下这样的题词："所以，他不仅仅是一个普通人！现在，他也将践踏人类的所有权利，只放任他自己的野心。现在他将认为自己高人一等，变成了一个暴君！"[1] 这种白热化的纯粹政治的理想主义，是一个政治家无法实现的。

诚如贝多芬一贯的做法——必定设法将作品中男主角的神话色彩剔除。尽管行进的方向一致，但有关《第三交响曲》的更名有好几种说法。当然了，"皇帝"之名是赋予《第五钢琴协奏曲》的，它也非贝多芬所作，而是出自他的一个出版商之手。《惠灵顿胜利进行曲》是我们上述作曲原则的一个例外。综观贝多芬的

1 这个故事来源于贝多芬的秘书费迪南德·里斯的早期传记。

所有作品,《惠灵顿胜利进行曲》在各个方面都显得古怪、反常。尤其因为它是为赚钱而写作,是为一个实验性、机械性的管乐队而构想的作品,且含有我们已知的曲调,像《他是一个快乐的好小伙》。

官方权威会使用音乐,也会禁止音乐。最明显的是,他们也通过消极的方式来宣传他们的理念。武器式音乐并不鲜见。在用以险恶的"心理战"命名的领域,专家丹·库尔——退休的美国空军中校,将"武器式音乐"的实践运用追溯到《圣经》约书亚伴着一连串响遏行云的号角声摧毁了耶利哥城墙这一例:"噪音侵蚀了敌人的勇气……或许那些心理墙才是真正坍塌的东西。"1993年,美国联邦调查局扮演南茜·辛纳特拉跟着米奇·米勒以酷刑般的超大音量一起演唱圣诞颂歌,把大卫·科雷什和他的大卫教派分支赶出得克萨斯州韦科的大院(尽管巴里·曼尼洛显然被认定为"过度使用武力")。在第二次海湾战争中,伊拉克战犯被死亡金属乐队[1]的《去他妈的上帝》之歌轰炸。伊拉克-叙利亚边境的一个拘留营被称为"迪斯科舞厅"。2008年,当美国总统乔治·布什访问英国时,人权律师克莱夫·斯塔福德·史密斯安排了一个特别

[1] 死亡乐队(Deicide),美国的一支由鼓手史蒂夫·阿斯海姆,吉他手兄弟埃里克·布莱恩·霍夫曼,以及贝斯手/歌手格伦·本顿,于1987年在佛罗里达州坦帕成立的金属乐队。它建立了一种邪灵美学,通过自由分散、再组合的音符,强调了音乐构造和对后现代无政府主义哲学的探索。——译者

招人喜爱的音乐"酷刑"武器——紫恐龙巴尼[1]演唱《我爱你》来迎接他。当伯恩茅斯市政局想要阻止粗鲁的露宿者使用他们的公交车站时,他们采用了连续循环播放动画片《鼠来宝》的主题歌的方法。[2]

有时候政治不仅能吞噬音乐,也能吞噬音乐人。多梅尼科·契玛罗萨[3]曾用音乐忠心耿耿地支持那不勒斯国王。那不勒斯国王被法军推翻后,这位作曲家务实地转而效忠执政的共和自由党。旧国王(在海军上将霍雷肖·纳尔逊的帮助下)复辟后,契玛罗萨紧张地递给他一部纪念他的作品。国王不买账,契玛罗萨被解雇了(显然,他是在汉密尔顿夫人的干预下才免于被处决)。他持续逃亡,最后和几个同伴躲在一个剧院的地板下。那个剧院见证过他的几次最伟大歌剧的成功。当他的一个同伴失足摔死,而后尸体腐烂散发出的恶臭变得令人难以忍受时,他才被剧院的人赶

1　1992 年走红的一档英国电视节目《巴尼和它的朋友们》中的一只憨态可掬的紫色小恐龙。——译者

2　参见艾林·卢尼安《巴比伦情结:战争、性和主权的理论幻想》,纽约:福特汉姆大学出版社,2014 年,第 152 页。另见克莱夫·斯塔福德·史密斯发表于 2008 年 6 月 19 日《卫报》的《欢迎来蹦迪》。对于伯恩茅斯和阿尔文和花栗鼠,参见托比·韦迪《警察在旅游交汇处播放新奇的卡通音乐,以阻止无家可归的人》一文,发表于 2015 年 12 月 3 日的《伯恩茅斯回声报》。

3　多梅尼科·契玛罗萨(Domenico Cimarosa, 1749—1801),意大利作曲家,代表作有歌剧《女人的机敏》《奥拉济三兄弟和库里阿济三兄弟》和《秘婚记》等。——译者

了出来。[1]

音乐也可以蔑视政治家，比如《绿袖子》从祝贺教皇成为天父的早期版本开始到最近 YouTube 上的样子。《天佑女王》[2] 中的一些诗节，恭敬地请求全能的上帝"驱散她的敌人……挫败他们的政治，破坏他们狡诈的诡计"（在某些版本中作"流行的把戏"）。性手枪乐队演绎的《天佑女王》则相当不同，它辛辣地讽刺了英国所谓的自我形象。流行音乐一直很擅长玩这一手。它是年轻人叛逆的完美载体，因为他们很容易喊得比他们的父母更大声。[3] 但他们的父母或许可以不必担心。叛逆音乐或许会成为主流，20 世纪 50 年代，摇滚乐是"拖鞋和羊毛衫"派的领域，每到星期六的午后，他们就拖着脚步彬彬有礼地绕着村公所礼堂来回走。或者它可能不会成为主流，从威廉·拜尔德到鲍勃·迪伦，他们每个人的政治抗议歌曲听起来都很像受伤儿童的嚎叫。它再次证明了，我们使用音乐的理念及音乐自身发展的理念，既循环轮转，又直线前行。

必要的时候，音乐也可以避开官方无线电探测而

1　参见尼克·罗西《多梅尼科·契玛罗萨：他的生活和他的歌剧》，康涅狄格州西港：格林伍德出版社，1999 年。
2　《天佑女王》(God Save the Queen)，是英国、英国皇家属地、海外领土和英联邦王国及其领地作为国歌或皇家礼乐使用的一首颂歌。——译者
3　参见我的化学罗曼史乐队的《青少年》(Teenagers)。

编译政治信息。在欧洲宗教改革时期，盛行新教的国家中的天主教徒惯用音乐表达自己；反过来，盛行天主教的国家中的新教教徒有时候也用音乐来表达自己。[1] 这一过程的合乎逻辑和险恶的收官阶段，是统治者试图利用他们国家的音乐来达到他们的政治目的。据称，肖斯塔科维奇将他的《第五交响曲》描述为"一位苏联艺术家对公正批评的回应"，一种对斯大林主义的交响乐式道歉。[2] 许多人觉得这部作品实际展现出的恰恰是相反的意思。它是一种怪诞的戏仿，绕到"官方批准和意见"的背后去直接吸引听众。事实上，那个时代和那时候的人可能都太复杂了，不可能有哪一种阐释是明确、唯一的。当极权主义衰落时，音乐必须决定如何明确地回应。显而易见的，在第二次世界大战后的几十年里，犹太裔作曲家在这方面肩负着特别的职责。伦纳德·伯恩斯坦的《卡迪什》（*Kaddish*）交响曲，以一种令人沉痛而个性化的方式，将种族的共同情绪与私人情感杂糅在一起，对犹太人身份进行了丰富而含糊的表述。勋伯格在《一个华沙幸存者》中，采取了一种标题性更明显的方式进行纪念。这两部作品都在重要地点进行过极具象征意义的演出。

1　例如，参见克里·罗宾·麦卡锡《拜尔德》，纽约：牛津大学出版社，2013年。

2　例如，参见所罗门·沃尔科夫《肖斯塔科维奇和斯大林：伟大的作曲家和残酷的独裁者之间的特殊关系》第三章，纽约：克诺夫出版社，2004年。

勋伯格的作品常用于作为贝多芬《第九交响曲》的前奏曲,将两种非常不同的为"和平与团结"而做的祈祷乐联结为一体。[1] 这种视音乐为政治调和力量的理念,也延伸到了表演者身上。丹尼尔·巴伦博伊姆[2]的西东合集管弦乐团,即是将有天分的以色列和巴勒斯坦的年轻音乐家聚在一起同事般地平等共享努力的成果。人们在"丛林"中,在加来城外的难民营里创作音乐[3],恰似20世纪40年代的布里顿[4]和梅西安[5](以十分迥异的方式)在欧洲的拘留营里创作。音乐能够、必须而且永远会在"视政治为理想"的表述中发挥它自己的作用,朝着贝多芬和席勒的"四海之内皆兄弟"的呼吁更进一步。

是否有一种音乐能够真正做到无关政治?这是那些很快会变成循环论证的问题中的一个。我们已证实了所有的音乐都有背景。背景存在于人际关系中。"政

1　对这种和其他匹配的作品的讨论,参见茱伊·H. 卡利科《阿诺德·勋伯格的〈一个来自华沙的幸存者〉在战后时期的欧洲》,伯克利:加州大学出版社,2014年,第3页等。

2　巴伦博伊姆(Daniel Barenboim, 1942—　),阿根廷裔以色列籍音乐家、钢琴家、指挥家和室内演奏家。——译者

3　参见 http://www.thecalaissessions.com。

4　参见汉弗莱·卡彭特《本杰明·布里顿:传记》,伦敦:费伯-费伯出版社,1992年,第198页(《小马斯格雷夫和巴纳德夫人的歌谣》)及第226—227页(与耶胡迪·梅纽因在营地举行音乐会)。

5　梅西安的《时间终结四重奏》创作于1943年Ⅷ-A战俘营,参见丽贝卡·里辛《为了时间的终结:梅西安四重奏的故事》,伊萨卡:康奈尔大学出版社,2003年,第62页。

治"是我们用来描述这些人际关系如何组织成社会的一个词。通过解读可以发现，问题较少在于音乐受政治的影响，也较少在于政治受音乐的影响，而较多在于音乐与政治根本上都与我们彼此如何对话有关。在一个社会中，音乐与政治是互补的和必要的：它们是同一个事物的两面。

18世纪苏格兰政治理论家安德鲁·弗莱彻（Andrew Fletcher）总结得很巧妙："如果一个人被允许创作所有的民谣，他就不必在乎将由谁来制定一个国家的法律。"[1]

1 参见《关于为人类共同利益对政府进行监管的对话》(1703)。

6. 我们怎样学习音乐

就像人类个体以从胚胎到成年的进程图解物种的演化那样,单一个体的人生也沿着音乐的演化历程伸延。

我们与音乐的初次相遇,大概是孩提时妈妈给我们唱歌。

接下来是儿歌童谣和操场热播曲。这套曲目是一个宝库,学者们像艾奥娜和彼得·奥皮都收集并精心策划了它。玛丽娜·华纳、塞西尔·夏普和其他人,也为他们的成人版歌曲做了同样的工作。华纳说:"奥皮乐队激发人们对其主题产生新的敏感性,他们回到一种闻所未闻的、被忽略的音乐,使得成年人可以听见,进而帮助历史学家、心理学家及其他学科的研究者发现意想不到的资源。"[1] 当然,这一传统受到了音乐即时可得性的挑战。因为孩子们可以在任一角落通过电子装置或多或少地接触到现成的音乐,而不必自己去制作。然而挑战也能够带来新生。终究,歌曲仅仅是歌曲。

许多音乐家都来自职业音乐工作者的家庭,他们从诞出之初就被日常的作曲实践和音乐制作业务切实

[1] 艾奥娜·阿奇博尔德·奥皮:《学童的学问与语言》,纽约:《纽约书评》,2001年。

环绕。音乐俨然他们家具的一部分，他们的家庭则成了音乐学院。约翰·洛克说得对——"我认为孩子们的思想就像流水一样，很容易转向这边，或转向那边。"[1] 当然，幼小懵懂的头脑常能以一种令成年人只能嫉妒的轻松、流畅的方式吸收乐思（及其他的很多东西）。（我记得一个非常卓越而能干的同事告诉我，他如何在卓越的中年，在他的公共事业如日中天之时，决定学钢琴。接着当他坐在一间候考室外，心惊胆战地等待钢琴三级考试时，发现周围都是小孩子，他们明显表现得更放松，而且比他厉害得多。）[2] 重要的是充分利用这种早期的、面对音乐的海绵状的开放性。大多数的成年音乐爱好者能因轻易的刺激而唤起对他们首次听管弦乐队，或听最喜欢的专辑，或听最喜欢的作曲家的作品的生动清晰的回忆，就像一盏灯亮了一样。结论是不要放弃。许多人放弃了对他们在青少年时期感兴趣的音乐的接管。他们总是懊悔。那就别这样。你不必伸手摘星——你只需紧紧守住你的任何能力，只需坐下来，仅保持你的手指和大脑正常运作，任意弹奏点什么东西都行。

我们通过两种方式学习音乐：正规的是跟老师学；另一种与我们理解生活的方式一样，是伴着我们的前行掌握它。当然，两者之间有极大程度的交叠。很少

1 约翰·洛克：《教育漫话》第二部分，1693年。
2 我很感谢有关钢琴家允许我使用这个故事。

有人像年轻的爱德华·埃尔加那样极端——当他约9到10岁的时候,人们发现他拿着支铅笔和一张绘着以五条平行线为横格的纸坐在河岸上。他说,他试着写下芦苇在歌唱着什么。[1] 这就是终极教育——依靠本能而非指令。剩下的我们,在自己的一生中以各种各样的方式获取音乐知识。

随着教育的发展,上过音乐课的和没上过音乐课的人逐渐区分开。这对音乐的社会地位和智识地位,以及它的风格和品质都具有一定的启示。音乐,或至少是正规音乐,变成了局内人的东西。无论你是否成为局内人,你都能收获有趣的结果。大约于1953年,11岁的保罗·麦卡特尼[2]在英国利物浦洞穴般的圣公会大教堂里,参加了一个选录唱诗班歌手的试唱。他失败了。后来,唱诗班的指挥罗纳德·沃恩说道:"如果我当时录用了他,那在综合学校里教音乐可能就是他的归宿。"[3] 相反,麦卡特尼必须与他在公园或花园宴会上遇到的志同道合的朋友一起,采用一种未受过训练的本能的方式才能实现自己的音乐创作,而不是

[1] 作曲家与罗伯特·巴克利的关系,参见丹尼尔·M. 格里姆利、朱丽安·拉什顿《埃尔加的剑桥同伴》第四章,伦敦:剑桥大学出版社,2004年。

[2] 保罗·麦卡特尼(Paul McCartney, 1942—),英国男歌手、词曲作者、音乐制作人、前披头士乐队成员。其涉及的体裁涵盖了摇滚乐、流行乐、古典音乐等。——译者

[3] 参见发表于2008年4月30日《利物浦回声报》上的《我拒绝麦卡特尼》一文。

在音乐课上。披头士乐队的音乐，再一次展示了它作为一种从街头文化和街头方式中自然生发出来的纯正的民间音乐，而非来自任何的训练习得。一件或许值得我们留意的有趣事件是保罗·麦卡特尼在最近的一张音乐专辑《新》中，录制了一个关于他还是个小男孩时玩游戏的录像，里面充满了各种校园式的欢快的胡言乱语——"奎妮眼睛，奎妮眼睛，谁拿到了球？"

关心音乐教育的人们，无休止地担心准入与精英主义的问题。这些担忧体现在英国普通中等教育课程（GCSE）和中学高级水平课程（A-level）的持续演变中。当然，它们与更为广泛的政治问题紧密相关，比如由谁制定全部课程，由谁支付课程费用，以及如何评估这些课程。这当然不是发动那场特殊战争之处。或许，只要选几个围绕中等音乐教育的主题就值得了。

首先，课程的方式，作为一种介于传统追求（像和声与乐谱研究）和更具兼容性的活动（如自由创作和流行音乐）之间的大讨论，可以是别具特色的。它的关键依然是要取得平衡。录制一首说唱歌曲，可能是让青少年接触音乐和使用音乐解决他们关心的问题（通常最好在教室外）的一种良方。与此同时，学习东西的目的是学习有价值的东西。每个人都将比当前更了解莫扎特的作品。这不是精英主义，音乐不关心聆听它的人是谁。学习音乐也不是对传统的和声与对位

的研究——恰恰相反，和声与对位仅是所有音乐的基石。我们必须非常谨慎，不能让它们从教育的优先级列表中滑下去。除此之外，如果学生不学习这些技能，就没有人教他们——这种事已经在发生。

其次，技术。电脑和键盘式电子乐器已经像一大群按着喇叭的戴立克[1]一样入侵学校的音乐系。电脑程式是一种工具，而不是一种替代品。学生们需要有个老师告诉他们这些。同样，键盘式乐器可以让你安静地制作出整个声音世界。只要我们记住：音乐是含有噪音的，然后通过耳机聆听它就很好（这些孩子难道也被要求在完全安静的环境下做体育运动?）。采样器和合成器只提供一种以"敲击、吹奏、弹拨或刮擦"等方式制造出的自然声模拟物。如果没有艺术生活中无与伦比的艺术品、学院派的钢琴（这一砰砰作响[2]），音乐将何去何从？

当学校的预算紧张时，课外的课程就会受到挤压。抱怨这件事是毫无意义的，情况就是这样。如果你是校长，你面临"是聘用音乐老师，还是聘用数学老师"的选择时，你会选择哪一个？（音乐老师。）我也是。许多学校至今都没有专业的音乐教师。然而，尽管每

1 戴立克（Daleks），英国广播公司（BBC）电视剧《神秘博士》中最具侵略性的一个强悍的种族。——译者
2 参见2008年4月30日发表于《利物浦回声报》上的《我拒绝麦卡特尼》一文。

个校长和管理机构都意识到健康议程和锻炼与健身的重要性——不仅对身体健康,而且对心理健康、学习质量、生活机会和其他一切都重要,但许多学校仍没有体育教师。这一议程已纳入学校政策的各个方面。学校领导层如果不这样做,就会被认定为失职的。

这句话同样适用于音乐。唱歌对你有好处。孩子应该唱,每天都唱。那些需要你灌满自己的肺,唱出带长延音的旋律,比如萨宾娜·巴林-古尔德和塞西尔·夏普《英国校园民歌》中的民歌和童谣,比试图模仿《有空打给我》(*Call Me Maybe*)中经过剪辑、电子设备改善过的人声要好得多。这不是精英式的或高级的。好歌曲就只是歌曲,一直都是。伴奏应该是现场演奏的,这样孩子们就可以看到音乐是你用自己的手指亲自制作的,而不是别人在别的地方预先包装好的。大部分学校都能找到会弹钢琴的人(不是电子琴,这样学生们只要想随时可以来一场狂欢)。在集会上和你的社团一起唱歌,或者拿着鼓槌或拍打器坐在地板上拍打铃鼓(或拍你旁边的孩子),这种感觉就像吸了一大口新鲜空气以及出于许多类似的原因那样好。规模更大、资源更丰富的学校,应该让每个人(是的,每个人)都演唱宏大的令人热血沸腾的《创世记》(*The Creation*)或《布兰诗歌》(*Carmina Burana*)的片段,如果没有剩余的空间留给观众——很好!就为自己歌唱吧。

在更高的等级上,专业的音乐教育是开放的。在音乐学院里,学生的任务很容易描述,但是不太容易执行:你得实践。在大学里,音乐变成一种学术性的追求。学者们通过研究,发现了大量引人入胜的阐释音乐的方式。一种是把经典的古老音乐重新投入使用。蒙特威尔第、亨利·珀塞尔,乃至巴赫的音乐,并不总是理所当然地处于世界性声誉的顶端,而是必须由专心致志的狂热者把它们从历史的暗影中打捞出来——这是一个发人深省的思考。创作仍在继续。仅在几年前,宾根的希尔德加德、玛琳·玛莱、尼古拉斯·卢德福德和海因里希·比伯,即使在消息灵通的音乐爱好者心目中,也几乎排不上名号。音乐研究和(关键的)表演表明了,他们是很有魅力和起到实质作用的人物。学者们花费大量时间在图书馆里转悠,与灰尘相伴,埋首转录半音符和做旁注。

然而,重构音乐的方式不只是复制出音符,尽管这很重要。与音乐重构任务相关的第二个要素,是去重建充满音乐的社会语境和文化语境。音乐是如何嵌入人们的生活的?人们对音乐是怎么思考的?音乐对于人们产生的是什么共鸣?围绕它们的,还有什么其他事情。这是一件很难办的事情,但是如果没有它,音乐的各个方面将仍然遥不可及。例如,如果你坐在剧院狭窄的包厢里从头到尾地聆听亨德尔的歌剧,你随声附和斯特拉文斯基的评论"有太多的音乐作品在

结尾结束得太久",是情有可原的。[1] 多少首咏叹调才算太多？然而，如果你还记得的话，亨德尔的观众并不真的希望自己安安静静地坐在那儿，他们将会像足球赛场中的观众一样走来走去，欢呼着和起哄着他们最喜爱的敌对女高音。那么，欣赏歌剧的整个想法就呈现出了崭新的一面。白天他们听不到其他音乐，而你可以。你知道接下去发生了什么：亨德尔的观众没有听过莫扎特、米克·贾格尔的音乐，也没有听过英剧《东区人》（*EastEnders*）的主题曲，而你有。对此你无能为力。深入思考那些在不复存在的音乐厅里早已亡故的听众们的心态，根本是不可能的。莱斯利·珀斯·哈特利[2]说得对："过去是一个陌生的国度。在那儿，人们的做事方式非常不同。"[3] 然而，这种尝试是必要的。它解放了音乐。为我们提供如何做到这一点的路线图，是学者的职责。

这种方法中的必杀技，是对本真性的追求（许多单词基于不同的出发点有着不同的含义。"本真性"就是这类单词之一）。在这种语境下，它意味着试图通过评估有关技术性事项，如音高、乐器制作、乐器演奏、

1 斯特拉文斯基语：另一句出处不明的贴切和经常被引用的格言。
2 莱斯利·珀斯·哈特利（Leslie Poles Hartley, 1895—1972），英国著名小说家、编剧和评论家。小说《送信人》（*The Go-Between*）是他的代表作，曾获得英国皇家学会海纳曼金奖。——译者
3 莱斯利·珀斯·哈特利：《送信人》第一章，伦敦：企鹅出版社，1970年。

管弦乐队规模,以及速度、音色之类的美学和艺术因素的迹象,去重建一种具有历史意识的表演风格。

本真性可能是真正具有启示性的,就像影片《乡间一月》中,汤姆·伯金滚去约克郡教堂墙上中世纪末日画上那些发霉的白石灰。[1] 一些细节始终难以企及,例如音准的问题和16世纪拉丁语的发音问题,必须到迥异的证据和假设中去调查,而且良好的创建者可能并不那么在意什么是正确答案,而是更在意是否有正确答案。现代的"学者型"表演家,经常是做选择而不是解决困惑。这是一种再创造的过程。

这也是关于我们如何利用过去的问题。我们在多大程度上应用历史文物通过自己的眼睛或制作历史文物的人的眼睛,来观察世界?这些都是变化的。莫扎特往亨德尔的《弥赛亚》中添加单簧管。那种演绎效果今天听起来有点荒谬,因为我们在想要听到像亨德尔自己听到的那版《弥赛亚》这件事上,已经迈出了智识上的一步。

这确实是迈出了大胆的一步。以往的一代人,一直到(包括)维多利亚时代的人都明白:从定义上讲,每个时代所取得的成就最终都体现了这个时代的进展。如果莫扎特有机会的话,他只会做亨德尔自己肯定会做的那些事。我们已经迈出了这一步。我们可以用一

1　J. L. 卡尔:《乡间一月》(*A Month in the Country*),伦敦:企鹅出版社,1980年。

种平等的眼光回望过去。在一些作曲家作品中,常带有与新古典主义作曲中"基督降临"相似的东西,就像斯特拉文斯基的作品,力图将过去带入现在——使现代主义与尚古主义交汇。[1]

尽管两者权衡的部分代价或许是,我们将牺牲一些关于"我们时代的音乐是为什么而作"的坚定信心。如果我们因确定它代表着一种对以往音乐的必然与必要的进步,而不再写作音乐,那么我们为什么要写作音乐呢?

在过去的一百年里,本真性表演运动始终是学院派音乐最重要的成就之一,实际上也是所有音乐中最重要的成就之一。因为它将严肃的学术研究与真实的音乐创作相结合。它的从业者常被视为那种温和而怪异的局外人,像那种"穿着带洞的连身装,热衷于研究16世纪下西里西亚合唱音乐的调性品质"[2]的异类(比尔·布莱森语)。这种情况不再有了。一流的指挥家能够携带自己的技巧、风格,及富有历史感和语境意识的洞察力,在不同时期的合奏团和交响乐团之间自如地穿梭。

这种方法不仅是演奏旧音乐的新方式,它还可以

1 斯特拉文斯基的现代主义和新古典主义,参见约翰·巴特《玩转历史:音乐表演的历史方法》第五章(《音乐的表演与接受》),伦敦:剑桥大学出版社,2002年。
2 比尔·布莱森(Bill Bryson):《小岛札记》(*Notes from a Small Island*),英国:环球出版有限公司,2015年,第166页。

打开我们的视野,让我们看到更多。它涉及的东西,比谱面所标识的要多得多。一些人认为它与遗产运动结盟——与其说是音乐作品博物馆,不如说是国民信托礼品店。它适用于所有的音乐,包括全新的音乐。"复刻披头士"[1] 乐队,通过与作为时代的乐器管弦乐队完全相同的方式,给出了一个历史性的重建表演。与此同时,你在智识上能做的总是有限度的——在那之后,你必须让音乐成为音乐。而关键是没有正确的答案。对本真性的寻求并不会使其他方法失效。采用现代大钢琴演奏巴赫的作品是不具本真性的,但是当它们的内在美和逻辑性被一种连巴赫自己都不知道也不可能知道的乐器所展现时,巴赫为我们留下音乐遗产就是不争的事实。这样一来,巴赫就为钢琴弹奏者们提供了一套技术挑战。如果他们真的很想演奏莫扎特、贝多芬、比利·梅耶尔,或者其他许多人的音乐的话,只要掌握这套技术即可。钢琴弹奏者们将且必须、永远地演奏巴赫。不论巴赫想还是不想让他们演奏,都不是重点。

我们简要地看看,关于音乐,人们的生活能讲述些什么。思想家们也会尝试用另一种方式,让音乐告诉我们"人们的生活是什么"。在此,关于如何适量与适当地运用证据的告诫,是更为合适的。

[1] "复刻披头士"(The Bootleg Beatles),英国一帮以披头士乐队成员的形象示人,专演绎"披头士"歌曲的乐团。——译者

例如，如果一首赞美诗曲调出现在 19 世纪早期的一本赞美诗书中，取男高音的调子，用次中音谱号记谱；50 年后，同一个曲调又在另一本新书中冒出来，这次采用的是女高音的调子，以高音谱号记谱，那么这一小细节足以说明教区内部权势均衡的转变。[1] 然而，这只有在当我们仔细观察，且是从当时人们的思想和见识的角度向前看，而非从今天我们的思想和见识的角度向后看才有效。从错误的一端去解读音乐史是有危险的。

对音乐的学术研究，被称为"音乐学"（顺便提一句，普林斯·内尔森有一张专辑的标题也叫"音乐学"）。学术性的训练，偶有与现实生活脱节之处。这个学科可以通过它的真知灼见——不仅包括音符及其演奏方式，而且关涉重要的语境问题，如音乐接受史、性别理论和另类文化，为普通的音乐爱好者提供真正的启迪。当学术研究与对音乐的真正热忱和热爱，及分享音乐的热情相匹配时，这种启迪的效果最佳。如果你能写作，它就是有益的。正如亚历克斯·罗斯[2]展示出的那样，好书多半是受欢迎的。

最后，对音乐的研究就是只对音乐本身，即对

[1] 参见尼古拉斯·坦普利（Nicholas Temperley）《表演实践：谱号问题》，载于《英国教区教会的音乐》，伦敦：剑桥大学出版社，1979 年，第 184—190 页。
[2] 亚历克斯·罗斯（Alex Ross），美国《纽约客》乐评人，首部专著为《其余都是噪音：聆听 20 世纪》。——译者

"音符、附点和波浪线"等的研究。在学校里，学生们修一门叫作"音乐理论"的课（"音乐理论"这个词的另一个奇怪的本地化用法不是理论的，而是实践的）。在更高的层次上，这变成了分析——拆开舒伯特或勃拉姆斯作品中的音符和乐句，试图弄清楚它们是如何组合在一起的（正如前文对莫扎特的《钢琴奏鸣曲》选段简要论及的那样）。随后学生们将反过来表演这个技巧——采用巴赫风格的曲调或主题，并尝试创作或组合一种巴赫式的音乐结构。这是一种技术训练，常常被冠以一个包罗万象的称号"和声与对位"。

所有这些，都会把音乐姜饼上熠熠生辉的金边抹去，将它简化成纯粹的机械吗？这是不是充满了危险？济慈说的可对？

> 难道所有的魅力都不再飞舞，
> 一旦触碰冰凉的哲学？……
> 天使的翅膀将被它剪除，
> 规则与线条把奥秘一一征服，
> 绚丽的长虹也遭散疏……[1]

是的。你当然不需要为了体验一部音乐作品，而

[1] 约翰·济慈：《拉米亚》的第二部分（1820年），第230行及以下各行。

对它进行程序性的剖析。作曲家的职责是，运用结构性和技术性的程序，以听众能够清晰理解的方式去展开争论。去看一看一部作品是怎么拼装起来的（如果做得好的话），将加深你对音乐的理解、欣赏和享受。它将不仅揭示巴赫有多么擅长对位写作，而且揭示巴赫的每部作品如何富有自己独特的风格。这不是拆解彩虹，而是打磨它，使它突显出魔幻色彩。所有好的作曲家和老师都知道这一点。从16世纪90年代的托马斯·莫利，到18世纪20年代的福克斯[1]，再到18世纪90年代的莫扎特，乃至（事实上，尤其是）到20世纪40年代自诩为"反传统者"的勋伯格，每个时代存活下来的练习册和教学手册都坚持着一个坚定而卓绝的基本原理。[2] 他们是对的。

有时候，这方面被称作音乐的"科学"。几个世纪以来，"科学"这个词在音乐领域的应用一直在演变。中世纪的音乐是基于毕达哥拉斯的思想，认为音乐是模仿人类形式、宇宙秩序和上帝意识的一种手段。大学里

1 约翰·约瑟夫·福克斯（Johann Joseph Fux, 1660—1741），奥地利作曲家、音乐理论家，主要创作宗教音乐，其《艺术津梁》是一部著名的对位法教科书。——译者
2 "教学手册"有托马斯·莫利的《实用音乐入门》、约翰·约瑟夫·福克斯的《艺术津梁》（1725年）、莫扎特的《托马斯·阿特伍德的理论与作曲研究》K.506a（卡塞尔：巴伦雷特出版社，1965年）、《莫扎特（完整版）》（系列X, 30/1, BA4543-01）、阿诺德·勋伯格的《作曲基本原理》（伦敦：费伯-费伯出版社，1967年）等。

要学的"四艺"课程,包括算术、天文、几何和音乐。[1] 约翰·邓斯泰布尔是公认的英国第一位伟大的作曲家(像克里斯托弗·雷恩)。他首先是天文学家,其次是艺术家。他是伊丽莎白一世提到的"值得赞扬的音乐科学家"。[2] 托马斯·霍布斯将知识分为两类,将音乐归在"科学"的一类里。"科学"是你必须去做的,或是必须去解决的。"事实"则相反,它只需要你去发现。[3] 约翰逊博士将"音乐"定义为和谐声音的科学。[4]

后来,这一术语变为囊括了音乐实践和音乐技术的所有方面,包括演奏和作曲,而不是情感和本能方面。查尔斯·狄更斯通过布克特探长描述他早年的音乐风格,对音乐特质做了很好的区分。"你相信吗,州长?"被巧合震惊了的布克特先生说,"当我还是个小孩的时候,我演奏小横笛。不是像我期望的那样采用科学的方式进行演奏,而是通过耳朵。"[5] 对于欧文·柏林[6]而

[1] 例如,见 D. C. 吉尔曼、H. T. 瑟斯顿、F. M. 科尔比(编辑)的"四艺"(quadrivium),载于《新国际百科全书》,纽约:多德和米德出版社,1905年。
[2] 参见安德鲁·甘特《伊丽莎白一世:在1559年的禁令中》,见他的《啊,向上帝歌唱:英国教堂音乐史》,伦敦:波菲尔出版社,2015年,第105页。
[3] 托马斯·霍布斯:《利维坦》,第九章。
[4] 塞缪尔·约翰逊:《英语大辞典》,1755年。
[5] 查尔斯·狄更斯的小说《荒凉山庄》(1852—1853),第49章。
[6] 欧文·柏林(Irving Berlin, 1888—1989),美国作曲家、流行音乐词作者。他的歌词简洁而直接,略微煽情。代表作有《再来一杯咖啡》《白色圣诞》等。——译者

言，这种"音乐的科学"包括将它写下来（这他不可能做得到）："我对音乐一无所知……就是说，我对音乐的科学，对那种能使伟大的作曲家经多年酝酿创作出作品然后传给你和我的音乐科学，毫无概念。"[1] 保罗·麦卡特尼在成年后，不止一次地尝试学习阅读音乐，但每一次他都放弃了。因为在他人生的那个阶段，谱面上的附点和小波浪他怎么看都"不太像音乐"。[2] 迈入20世纪以后，艺术与科学日益分化成两个独立的专业学科。詹姆斯·金斯爵士试图在他的经典著作《科学与音乐》（1937）中评估这种关系的发展走向：

> 如果有人争论约翰·塞巴斯蒂安·巴赫的音乐是否优于他的儿子菲利普·埃曼努埃尔的音乐，科学对这一争论没有任何帮助。它纯粹是关于艺术家的问题。这是完全可以想象的，尽管就这一问题，他们或许不可能达成共识。从另一方面看，如果问题是巴赫的任一音乐是否优于屋顶上的猫群合唱音乐，答案是毋庸置疑的。艺术家们都将

1 麦可·弗里德兰：《向欧文·柏林致敬》，伦敦：W. H. 艾伦出版社，1986年，第128页。
2 参见亨特·戴维斯《狩猎人群：名人访谈30年》，爱丁堡：主流出版社，1995年。保罗·麦卡特尼说："我真的不会弹钢琴，也不会读谱或写音乐。我一生中尝试过三次学习，但从未坚持超过三星期。我求学的最后一个家伙很棒。我确信他教了我很多，我可能会回到他身边。这只是符号——写笔记的方式。对我来说，这不像音乐。"

达成一致，科学能够很大程度地解释为什么他们一致……这两段音乐很大程度上都能带给人愉悦，但只有艺术家能断定哪段音乐带来的愉悦最多，科学家则能够阐释为什么有些音乐根本无法带给人愉悦。[1]

金斯爵士谨慎地遣词："断定"是一种艺术性的判断；而"阐释"是一种科学性的解释。

在无畏的新音乐时代，电脑技术以现代意义赋予科学独特而受欢迎的角色。今天的作曲家、录音师和音响工程师们，对音乐机制的操控是前所未有的，他们能够快速而准确地完成总谱和分谱的制作与分发。抄谱员，那曾经永恒的音乐宝藏"守护神"，现在已多多少少绝迹了。

音乐总是涉及一定程度的工程学。一部作品必须组装起来，乐思必须得到实现。早期的几代人，在不同的意义范畴内将这一过程视为一门科学。他们是对的。当然，金斯爵士也是对的。作曲可能是一项百分之一的灵感加上百分之九十九的汗水的工程。[2] 然而，艺术上的成功始终取决于起初那相当不错的"百分之一"。

当然，像其他的一切一样，灵感需通过学习过程

[1] 詹姆斯·H. 金斯爵士：《科学与音乐》（1937），信使公司编，2012年，第152页。
[2] 托马斯·爱迪生的口述，发表在1932年9月的《哈珀月刊》。

来启发的想法容许有例外和变化。我们提到过的欧文·柏林和披头士乐队都是未经专业训练的词曲创作天才。然而，这说明了这类音乐家以一种"当下优先于长期论证"的较小形式获得了成功。（两者几乎在格什温、伯恩斯坦和达律斯·米约[1]这些作曲家之间的接合点相遇。稍后我们再讨论。）不管怎样，不知道所谓的完美终止是什么，并不一定意味着你不知道它是什么，或者如何使用它——披头士的歌曲中就含有许多五度音程循环，如《只是爱情》和《麦当娜女士》；[2] 欧文·柏林在他的歌曲《双》（*Double*）中将旋律、反旋律及确定的巴赫式技法结合在一起。[3] 采用更具协作性的作曲形式，学问可以由其他人补充，这也是事实。披头士乐队的成员可能没有受过音乐教育，但他们的制作人乔治·马丁肯定受过音乐教育。我们从他们的录音中听到的，很多细节都是马丁的加工。同样，一些电影作曲家创作好曲调后，就把乐谱的架构留给他的助手们去完成，就像文艺复兴时期画家的工作室一样。一些作曲家并不总是亲自编曲，其他人可能也是。

1 达律斯·米约（Darius Milhaud, 1892—1974），法国作曲家，代表作有爵士风格的《屋顶上的牛》和《世界的创造》等。——译者
2 披头士乐队和技术设备：另见本书第八章的脚注。
3 一首叫作《双》的歌曲（有时被称为"反旋律歌曲"）：一位歌手按一个调子唱一段诗，接着第二位歌手按一个不同的调子唱第二首不同的诗，然后两首歌合并同时演唱。诀窍是使这三个部分都同样正常运作。一个很好的例子是《你只是坠入爱河》。

本章一开始就着眼于我们如何学习音乐。它已拓展到对"我们要学什么样的音乐""我们为什么要学音乐",以及"我们是否需要学音乐"的讨论。

人们可能会因自己的音乐知识水平,好像品味本身不足而产生戒心:"我知道它只是摇滚乐(但是我喜欢它)"[1] 为什么是"只"?您无须选修音乐欣赏课就可以从聆听中获得一些有价值的东西。孩子们以最纯粹和最本能的方式对音乐做出反应。当斯特拉文斯基说"我的音乐最能被儿童和动物所理解"时,他是在使用惯用伎俩——用夸张的语言包装一个真相。[2]

从另一方面来看,一些学问是内隐的:如果你不了解一首歌你就无法领会它。有些知识的形式纯粹是实践的。如果你去听一场柴可夫斯基《悲怆交响曲》的演奏,而来阅读节目说明书,不知道它有多少乐章,那么你可能会错过它最好的部分或你回家的末班车。通过对音乐做更多的了解,你将会在更高的层次上从音乐里获益更多。不仅要进行音符学习,而且要学习音乐的历史语境、意义及社会地位,这样你品评一部作品的层次将会大大提升。最好的学习也会把层次去掉。音乐学习往往在于音乐之外的东西的学习。

1 滚石乐队(1974)"我知道这只是摇滚乐⋯⋯"(贾格尔、理查兹)。
2 斯特拉文斯基的这句话是可以证实的,或者至少有一个来源——1961年10月8日的《观察家报》。

7. 我们如何谈论音乐

像这类书都有一个问题,就是我们无法用语言来描述音乐。如果可以,我们就不需要音乐了。

这样做的结果是,我们趋向从音乐之外的其他地方借用词汇,我们谈论音乐的颜色、形式、形状和质地。然而,这些显然是视觉的、空间的和触觉的特征,而不是听觉的或时间的特征。音乐没有质地。

反过来也一样。建筑师们谈论减缓外立面的节奏感,或是清晰地表述出立视图。几个世纪以来,建筑已经证明了自己是出色的音乐类比者和比较者。歌德极好地概括道:"建筑是凝固的音乐。"[1]

音乐家们时常摆好对其他的音乐家评头论足的架势。这通常告诉了我们更多关于说话者的信息,而非关于谈论的主题。本杰明·布里顿曾经说道:"促使我喜欢上爱德华·埃尔加的最好方式,是在听完沃恩·威廉姆斯的音乐后再去听埃尔加的音乐。"[2] 随后他补充道:"我一直在奋力拼搏,就是为了发展一种可有意

1 引自彼得·爱克曼的《歌德谈话录》。弗里德里希·冯·谢林(Friedrich von Schelling)早些时候在《艺术哲学》(*Philosophie der Kunst*)一书中使用过这句话:"'建筑'是空间的音乐,因为它是一种凝固的音乐。"
2 参见约翰·布里德卡特《必不可少的布里顿》第五章,伦敦:费伯-费伯出版社,2012年。

识地控制的专业技术。那是远离沃恩·威廉姆斯所拥护的一切技术的努力。"[1] 这是一种对布里顿的公允且发人深省的评论,但不是对沃恩·威廉姆斯的(毕竟,沃恩·威廉姆斯也像布里顿那样采用自己的音乐风格去对抗他老师那一代的作曲家)。

勃拉姆斯似乎一直是作曲家同行们攻击的一个特殊"靶子"。柴可夫斯基骂他道:"一个毫无天赋的混球。"[2](用俄语说来可能更粗鄙。)布里顿也批评道:"别说差劲的勃拉姆斯膈应我,卓越的勃拉姆斯我也受不了。"[3] 对于这两个人,勃拉姆斯提供的都不是他们所需要的。当然,在这些带有音乐分析的评论里,夹杂着相当多的职业竞争因素。当施特劳斯谈及勋伯格"他与其在手稿上乱涂乱画,还不如去铲铲雪"[4] 时,勋伯格这样评价施特劳斯:"他的乐思表达,就像廉价的歌曲一样烂大街。"[5] 布里顿和斯特拉文斯基的关系也很棘手,弥漫着嫉妒。"我非常喜欢这部歌剧,"布

[1] 访谈(1959),《与布里顿一起回到英国》,转载于本杰明·布里顿《布里顿谈音乐》,牛津:牛津大学出版社,2003年,第171页。

[2] 日记条目,1886年10月9日。

[3] 例如,参见阿兰·布莱思《纪念布里顿》,伦敦:哈钦森出版社,1981年,第88页。

[4] 一封写于1914年4月22日的信,勋伯格在信中拒绝了为纪念施特劳斯50岁生日而邀请他创作音乐。参见阿诺德·勋伯格《阿诺德·勋伯格的信》,伯克利:加州大学出版社,1987年,第51页。

[5] 勋伯格在同一封信中引用了这句话作为对他的拒绝。施特劳斯在给马勒夫人的一封信中做出这一评论。

里顿在评价歌剧《浪子的历程》时说道，"除了音乐，我什么都喜欢！"[1]

当然，此类的援引有时候会成为一种蓄意的、受党派影响的以讹传讹的牺牲品。罗西尼被指认（如果这个词正确的话）发表了许多攻击瓦格纳的尖刻评论，包括著名的"瓦格纳有一些美好的时刻，也有相当多的时刻"。[2] 表面上看，这两个人处理音乐和戏剧的方式，似乎都表明罗西尼对瓦格纳确实没有什么用处。罗西尼的评估，实际上比那些可能是杜撰的摘录所显示的更微妙和更高明。言辞可以揭示，也可以掩饰。

我们采用文字表达的事情之一，就是对音乐进行归类。对于图书馆、广播电台和唱片店来说，这都是必要的。在你的书架上、脑海里，你也是这么做的。但是，将音乐归入命名类别会创立边界，而审视这些边界比为它们命名使它们显现更不好对付。

一位一流的音乐电台主编曾对我说："真正让我生气的，是人们不把电影音乐算作古典音乐。"[3] 他说的对吗？首先，他将那些音乐分类为不同类型的，制造

[1] 作者奥登把这条评论传给了斯特拉文斯基。斯特拉文斯基显然"不觉得好笑"。参见汉弗莱·卡彭特《本杰明·布里顿：传记》，伦敦：费伯-费伯出版社，1992年，第297页。

[2] 另一被广泛引用的不确定出处的格言。例如，见发表在2006年3月1日《独立报》上的《音乐马拉松》一文，其中所给日期是1867年。

[3] 无线电台主管是"经典FM"的达伦·亨利。感谢他允许我引用这段话。

了自己的问题。事实上，与其说它们是互不相关的类别，毋宁说它们是交叠的子集。既有电影音乐作曲家创作的电影音乐（《泰坦尼克号》），也有古典音乐作曲家创作的电影音乐（布里顿的《夜邮》），又有由古典主义作曲家创作的电影音乐，其后改编为音乐会音乐（威廉·沃尔顿的《亨利五世》），还有在影片中直接使用古典主义音乐（2001年影片《太空漫游》中的施特劳斯《蓝色多瑙河》），以及专为银幕写作而又刻意模拟古典主义音乐模式的音乐（理查德·罗德尼·本内特为影片《东方快车谋杀案》而作的施特劳斯式的华尔兹）。而电影音乐也可以在音乐会平台上出现。言语类别似乎揭示了关于事物之间的相同之处与分歧之处。我们或许没必要为此而动怒。

此外，广播电台之所以需要类别划分，是为了弄清楚哪个节目播放哪种音乐。因此，这位电台高管在制造了自己的问题的同时，也创建了自己的解决方案。如果现有的分类不起作用，就创建一个新的分类，有大量的例子如经典摇滚乐、摇滚乐歌剧、世界音乐，以及奇特的被称作跨界融合的包罗万象的"混合物"。这也不是一个新现象。"诙谐戏剧"（dramma giocoso）这一术语是18世纪中叶剧作家卡洛·哥尔多尼首创的，指一种混合了严肃歌剧和喜歌剧的新型歌剧。莫扎特和罗西尼热切地开掘它的各种可能性。哥尔多尼在做一些新的事情，因此他需要一个新类别。

实际上，现代人非常擅长混排音乐术语。"竞争的古典音乐广播电台"这一名字自身就涉及类别标志。作曲家的名字亦如此：贝多芬作品中不好的部分，比杜舍克作品中好的部分具有更多被演奏的概率，因为贝多芬很有名而杜舍克不出名。而迈克尔·海顿与更为著名的兄弟约瑟夫·海顿的作品被演奏的概率，或许倾向于一致。

采用文字进行归类带有明显的好处，但它也有局限。对样式和风格的归类，也会赋予它们价值。在影片《福禄双霸天》(*The Blues Brothers*)中，杰克和埃尔伍德闲逛进一家酒吧，礼貌地询问女侍者："你们这里通常播放什么音乐？""哦，我们有两种，"她回答道，"乡村音乐和西方音乐。"[1]

类别划分的另一个局限，源自于任何既定的音乐样式都含有由他们的追随者和崇拜者严厉捍卫的内在的子类别。爵士迷们对"什么算是爵士乐"都不能达成一致的意见。"自由爵士乐算吗？"我们已经以表演的形式对它加以考虑，不过"自由"和"爵士乐"这两个小词是如何不经意地搭配在一起，又碰撞出火花来的呢？如果它定义自己为"爵士乐"，那么它就不是"自由"的，至少"爵士乐"一词不能令人联想到"自由"。当演奏者走上舞台的时候，他们不知道自己将要

1　电影《福禄双霸天》(1980)，导演约翰·兰迪斯。——译者

演奏什么，但是他们知道自己不演奏勃拉姆斯的作品。"自由"一如既往，是一个相对概念。

那么，"歌剧"这一包罗万象的术语呢？今天各个歌剧团中的许多保留剧目都不是作曲家为之命名的，如音乐寓言、半歌剧、滑稽剧、正歌剧、歌唱剧、情景剧、轻歌剧、学校歌剧、民间歌剧、小歌剧，以及很多其他术语。这一点很值得关注。瓦格纳简单地称呼他的作品为戏剧。"Musical"（作为名词）这个可怕的字眼，充满了各种无益的含义和价值判断。

这重要吗？它在一定程度上很重要，以致影响我们聆听音乐的方式。歌剧团不制作音乐剧，因为它们会在小食和烛台之间引起骚乱，所以我们听不到那些歌手演唱的音乐。音乐类别划分标志着一种方法、一种哲学、一种包含工作实践与契约的世界观，以及一种音乐制作风格。

当然，这一切都是相对的。界限一直被侵蚀着，尤其受到布莱恩·特菲尔（Bryn Terfel）[1]那样的对各种音乐均有纯粹热情的有影响力和受欢迎的艺术家的侵蚀。无论如何，我们不要为了充分的实际理由而抛弃类别划分——要上演一部歌剧，就需要一个雇佣歌

1　布莱恩·特菲尔（Bryn Terfel），当今国际古典乐坛炙手可热的男中、低音歌唱家。1965年生于英国威尔士，1989年在卡迪夫世界歌手大赛中获得艺术歌曲奖。他在歌剧和音乐会的主唱方面皆受好评。——译者

剧演员的歌剧团。类别划分是有用的，只要我们记住，类别中的内容终究是音乐。当作曲家故意创作出一些不属于既定类别的作品时，真正的创造力就产生了，譬如从《蓝色狂想曲》到《波希米亚狂想曲》。

用文字归类是重要和必要的，前提是我们须谨记这三件事：第一，命名某物的事实是，我们可以定义被命名的事物，而不是相反；第二，我们只有在音乐类别存在后才对它们进行命名（巴赫只知道自己在写作音乐，而不知道他在写作巴洛克音乐）；第三，只要我们记住类别之间的界限，类别划分就是有用的。在很大程度上，这些边界阴影重叠，并非固定的界限。

作曲家杰拉德·芬茨的主要爱好是在他的英国乡村花园中种植苹果。而音乐类别就像芬茨的苹果，揭示了大量的"异花传粉"（交叉影响）。在一定程度上，与其说它们是苹果和梨，不如说它们是不同品种的苹果。如果我们能远远地从她淡红色的脸颊上捕捉到一抹橙色的光晕，我们会更欣赏这位红粉佳人。

我们对反义词的使用，形成其中的文字应用方式能够影响我们思考的另一个领域。古典主义的反义词是什么？流行吗？或者浪漫主义？答案是两者都有。"古典主义"是一个可以表示不同意思的词。它的词义取决于它与什么词对比。（赞美诗也是这样，它可以指宗教性的合唱歌曲，也可以指任何一首时长超过三分半钟的流行歌曲。这取决于你的年龄、背景和你周末

都做些什么。)

"古典主义"拥有横跨多领域、涵盖多种不同词义的整个系列——古典主义文明、古典主义文学、古典主义建筑和古典主义音乐。它们发生在不同的地点和不同的时代，有时候甚至相隔数千年。如果你愿意，可以古希腊和古罗马的特定美学和文化偏好为依据。其实这个词的所有"化身"都含有某些共同的东西——与"平衡感""秩序感"和"比例感"有着隐性关联的方式。它的反义词可以是涵盖了前古典主义（野蛮的、原始的音乐等）、非古典主义（巴洛克音乐、洛可可音乐）、后古典主义（浪漫主义音乐、现代派音乐），以及非经典主义（流行音乐）的。

它是一个好词。只要我们记住它所处语境中的"是"这个词，并不具有任何固定的含义——它关涉的是传统风格而非事实，我们就知道"古典"音乐是什么了。这同样适用于"流行音乐"这一术语。"pop"一词一开始是"popular"（通俗的）的缩写，但它现在意味着一些特立独行的东西。不是所有受欢迎的音乐都是特立独行的，也不是所有特立独行的音乐都是受欢迎的。像所有作家一样，我将继续以展示所有我精心习得的偏见和假设的形式谈论经典音乐和流行音乐，希望你能明白我的意思。如果你不知道，那就得猜了。作为描述词，它们可能与将要达到的一样好。

因此，我们带着必要程度的许可去选择音乐的反

义词。实际上,"通俗"的反义词是"不通俗",但你们当地的唱片店不可能有售标着"不通俗的音乐"这部分。再来一组配对的音乐也一样,现场的音乐和录制的音乐——"活态的"(live)反义词是"僵死的"。

对如何用文字描述音乐的思考,引发了一个被思虑良多的问题——音乐的含义是什么。这个想法有着悠久的历史。它引发了音乐是否存在带固有含义的某种特征(小调等同于悲伤,大调等同于快乐),或者音乐是否存在整个文化构建的问题。一些有含义的特征是描述性的,为此奏起来和听起来都相对直截了当——从英国牧歌和戴留斯、劳塔瓦拉、斯托诺韦乐队作品中的鸟鸣声[1],到维瓦尔第、贝多芬、威尔第和布里顿作品中的风暴,都相当容易使人想到它们的音乐性格。[2] 若一种特殊的乐器在管弦乐队之外有一个确立已久的角色,诸如"狩猎的号角、行进的小军鼓及小牧童的芦笛",便给予作曲家一条唤起联想的巧妙捷径。随着时间的推移而变化的,是作曲家赋予这些声音画面以心灵意涵。可以说,这就是它的含义。

关于音乐含义的理念,是随着"音乐是为什么而

[1] 参见托马斯·沃托(Thomas Vautor)的《可爱的萨福克猫头鹰》、弗雷德里克·戴留斯的《孟春初闻杜鹃啼》、埃诺约哈尼·劳塔瓦拉的《北极之歌:鸟鸣协奏曲》、斯托诺韦的《隆隆作响》。
[2] 维瓦尔第的《弦乐四重奏》、贝多芬的《田园交响曲》、威尔第的歌剧《奥赛罗》和《弄臣》,以及布里顿的歌剧《彼得·格莱姆斯》。

作的"理念而不断地演化的。

在启蒙运动以前,大多数西方艺术音乐唤起了某种预先存在的心理状态,比如一种幽默或者一个类型。这可能是有人情味的:一个幸福的爱人唱着"Fa—La—La",一个悲伤的爱人吟着"唉,我!"幽默感更常是神圣的某方面。大主教马修·帕克在描述托马斯·塔利斯(Thomas Tallis)的一组赞美诗曲调的不同特征时,明确地表达了这几点:

> 第一种是温顺的,虔诚的;
> 第二种是悲伤的,庄严的;
> 第三种是暴怒的,粗声粗气的;
> 第四种是讨好的,阿谀奉承的。……1

具有中等、中性特质的音乐,被描述为"冷漠"或者"平庸"。在巴洛克时期,出现了"情感"概念,音乐的示意符开始有了预制的情感意涵,如为爱人的叹息而作的"行将消逝的降调"、为复仇或战争而作的号角节奏型。珀塞尔、亨德尔等人对音乐守护神塞西莉亚致辞的赞歌,使这一点变得明确了。音乐示意符资料库就像一出戏的演员阵容,每个人都有自己的脾气。初生的浪漫主义运动,允许像歌德这样的艺术家开始

1 《大主教帕克的诗篇》(1567),参见安德鲁·甘特《啊,向上帝歌唱:英国教堂音乐史》,伦敦:波菲尔出版社,第112页。

描述他自己（或他剧中角色）对事物的个性化反应，而非借用老一套的反应。大自然为研究个体在创作中的地位及存在意义，提供了一个特殊的诱因。门德尔松的《赫布里底群岛》序曲比起 J. M. W. 特纳的暴风雨海景，不只是风和浪的简单唤起，还是人类个体谦卑地尝试在自然秩序中找出自己位置的敬畏令人惊叹的。

更进一步的阶段是让听众在音乐中找到自己个人的意义。对赞美诗作家查尔斯·卫斯理（Charles Wesley）而言，威廉·克罗齐（William Crotch）端庄娴静的韵文赞美歌《走出深渊》（*Out of the Deep*）是点燃他对基督教产生高度情感化的新看法的触发器——这与克罗齐自己谦虚的宗教情感无关。[1] 安东尼·伯吉斯小说《发条橙》中的阿历克斯和他的"死党"，以及弗朗西斯·福特·科波拉的影片《现代启示录》中空军骑兵"九团一队"的可怕的基尔戈尔上校从武装直升机上猛烈开火，他们犯下那些最骇人听闻的极端暴力的部分原因，是他们听了贝多芬和瓦格纳的音乐。这就是音乐的含义吗？这是那些男人在音乐中寻找到的意义。更为平和的是，在马塞尔·普鲁斯特的小说《追忆似水年华》中，他让主人公从一首小提琴奏鸣曲的一个小乐句中找到了整个意义世界。这

1 埃里克·劳特利：《音乐剧〈卫斯理〉》，伦敦：赫伯特·詹金斯出版社，1968年，第26—27页。

肯定比它的作曲家凡德伊（基于圣-桑的真实形象）预定的或意识到的更多。[1] 普鲁斯特雌雄同体的形象，为深入最棘手的领域寻找音乐的意义——其中是否包含可明显区分男性化和女性化的要素，提供了一个巧妙的切入点。

这种"二分法"在音乐结构中充分体现，尤其是古典主义音乐的结构，被称为奏鸣曲式或第一乐章的形式。坦率地说，这些作品通过两个对比鲜明的主题，一个接一个地呈现，然后以一种音乐讨论或辩证的方式制作出这两个主题间的关系，进而导向一个两者改进后的再现。许多作曲家在刻画这一过程时，将第一主题归结为男性特征（用主调，可能通常更响亮，更坚定自信），第二主题归结为女性特征（用次调，可能更具抒情特性）。[2] 有些人进一步断言，当这两个主题在主调（第一主题的原始调）中再现时，代表着女性被迫屈服于男性的统治，为一个世纪以来的性别不平等与性别压迫提供了一个心理模拟物。

当然，这是同时对奏鸣曲式和奏鸣曲式的解读方

1 参见《斯万之恋》，《在斯万家那边》的第二部分。尽管"小乐句"在《追忆似水年华》中贯穿始终，特别是关于斯万与奥黛特的关系。

2 "许多作家将男性和女性特征归因于奏鸣曲式的两个主题……"例如，作曲家文森特·丁迪，引自尼古拉斯·库克《音乐：非常简短的介绍》，纽约：牛津大学出版社，2000年，第109—110页。

式而做的一种极为简化的描述。然而，它可能提供了一种揭示音乐中某种特定意义的方式，也许更常见的是，提供了一条出路。首先，只有当你选择符合理论的例子时，它才奏效。并不是全部的奏鸣曲式作品都是第一主题"男性化"，第二主题"女性化"——有些则是以相反的方式呈现它们的主题。许多此类乐章并不像理论认为的那样，这两个主调主题必将再现。最重要的或许是作曲家们（一如既往地）不按照既定的模式创作，但是他们都在试验着"平衡、结构及如何远离与返回一个打开着的乐思设置"的一整套理念。他们这样做的方式充满了流动与变化。他们并不墨守成规，仅仅是在写作。

最出色的编年史家查尔斯·罗森，就此类问题谈道："奏鸣曲式与其说是一种模式，毋宁说是一种'比例、方向和织体'的感觉。"[1] 试图从一个特定的音乐结构中读出一种特定的意义，将、似乎、永远只能局部地、有选择地取得成功。

有些作曲家走得更远：特定的和弦与特定的和弦组合，不仅展示了音乐男性化和女性化的特性，而且展示了作曲家天性中的特殊方面，包括在某种情况下，他或她个性中明显的同性恋部分。这一论点扩展到了

1 查尔斯·罗森：《古典主义风格——海顿、莫扎特、贝多芬》，伦敦：费伯-费伯出版社，1976年，第30、115页。

关于性别史、性别表现及性别解释的理论思考。[1]

这些都不是音乐犯的错。伟大的作曲家总是以他自己的方式，反映人类状态的界限和流动性，试图将他们的见解固定在错误的"二分法"上，如同性恋和异性恋、男性化和女性化，与其说是错误的，不如说是受限的。因此，这终究不是很有趣。

思考音乐含义的更深入阶段是考虑某些音乐示意符是否可以与某些言语或情感对等关联。一个三度音程与一个六度音程，是否存在某些不同的意义，某些我们可以识别、分类和描述的意涵？戴瑞克·库克在《音乐的语言》（1959）一书中探讨了这一观点。[2] 这是一个极有吸引力的论点，尤其是它追踪了某些乐句和示意符随着时间而推移的方式。不过许多人会觉得，音乐"辞书"的理念仍然难以令人信服。库克本人认为，这种练习更像是一本富有音乐含义的"乐句书"。

另一位重要的作家是特奥多尔·阿多诺。他认为这个问题不仅在于一个特定的和弦是否有意义，更在

[1] 这场争论是由美国音乐学家苏珊·麦克拉里的《女性的终结——音乐、性别和性：新的介绍》（明尼阿波利斯：明尼苏达大学出版社，1991年）在某些圈子里引起的。您可以在尼古拉斯·库克《音乐：非常简短的介绍》的第117—122页和菲利普·鲍尔《音乐的本能：音乐如何运作和为什么我们离不开音乐》兰登书屋2011年版的第388—395页找到相关资源。

[2] 戴瑞克·库克：《音乐的语言》，牛津：牛津大学出版社，1990年。

于这个和弦是否有固定的价值,及这个和弦是否随着时间的推移而改变原有的使用方式。它的范例是三个以小三和弦置顶的减七和弦,如下:

谱例 7-1

就其本身而言,这类和弦在调方面是不稳定的。巴洛克时期的作曲家们或许是利用减七和弦这一特质的代表。通过使它延迟返回主调的方式来增强调性感,如下:

谱例 7-2

巴赫在《平均律键盘曲集》第一卷(BWV 850)D大调前奏曲的结尾,采用了一些减七和弦去准备、去延迟、去加强主调的最终回归(从第 30 小节的中间到第 31 小节的末尾,到第 33 小节的第一拍,再到第 34 小节的第一和第二拍)。

进入 19 世纪以后,和弦的模糊性让作曲家们可侧滑进意想不到的调:

谱例 7-3

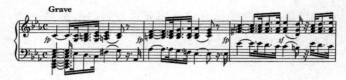

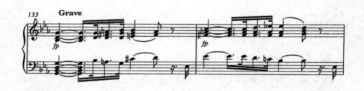

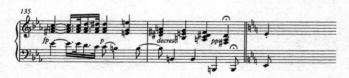

以上是贝多芬的被称为《悲怆》的《c小调第八钢琴奏鸣曲》（Op.13）第一乐章的两段摘录。其第 3 小节第三拍的减七和弦与第 135 小节第三拍的和弦相同，但一个用于通向降 E 大调，另一个通向 e 小调。作曲家是在发挥和弦的和声模糊性。

此后，和弦因它们自身的特殊品质而变成了一种示意符，以一种较远距离的调结构脱离了它自己的位置：

谱例 7-4

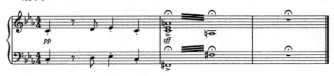

这个作曲家不是。

阿多诺认为和弦用法的这一改变，好比是一种可听性的贬值——它使和弦自身毫无价值，甚至无法被使用："对受过专业训练的耳朵来说，这种模糊的不适感转变成一种令人望而却步的准则。""和弦自身"不仅是它的使用方式，而且已变成一种"过时的形式……即便是比较不敏感的耳朵，也能察觉到减七和弦的破旧与疲惫"。[1]

撇开阿多诺那颇为傲慢的对"训练有素的耳朵"与"不敏感的耳朵"之迥异的论断，他是否已经证明了"和弦自身"已无可挽回地失去了诉说值得一听的话语的所有能力？

我不这么认为。下面这个例子是一个相似的论据，列举了两个另外一种七和弦——属七和弦。第一个例子使属七和弦通向主音，正如古典主义功能和声所说的那样。第二个例子则没有。对属七和弦应该那样做的期待，终究不是和弦固有的。这种期待与其说是被混淆了，不如说是被简单地消除了。德彪西重组了我

[1] 阿多诺（1947— ），见特奥多尔·W. 阿多诺、安妮·米切尔、韦斯利·V. 布罗姆斯特《现代音乐的哲学》，伦敦：布卢姆斯伯里出版社，2007 年，第 25 页。

们的头脑思路——除这两者以外,还有许多处理这种和弦的其他方法。

谱例 7-5 属七和弦的两个例子

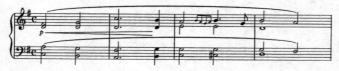

舒曼的《童年情景》Op.15 中的《诗人的话》(第 1 小节和第 2 小节的第一拍为属七和弦)

德彪西《前奏曲》第一集的第八首《亚麻色头发的少女》(第 8 小节的第一拍和第三拍为属七和弦,及第 9 小节的第一拍和第二拍为属七和弦)

任何一个在有点雄心的合唱团里唱歌的人都知道,如果你花时间视唱当代的乔纳森·哈维[1]或者詹姆斯·麦克米兰[2]的作品,然后返回视唱帕莱斯特里纳(Palestrina)的作品,你会发现文艺复兴音乐中的四度音和五度音,并不和它们以前一样那么有意义,至少

[1] 乔纳森·哈维(Jonathan Harvey, 1939—),英国古典音乐和频谱音乐作曲家,创作了许多无人伴奏作品和歌剧。——译者
[2] 詹姆斯·麦克米兰(James MacMillan, 1959—),当代英国音乐大师,代表作是音乐会序曲《不列颠》。——译者

在你再次习惯它们之前是这样的。再往前追溯至中世纪音乐,期待又变了。和弦与音程是带有语境的。像很多其他的东西一样,音乐的意义是流动的。完全可以想象,作曲家将设计出一种能够以崭新的和令人信服的方式呈现减七和弦的音乐语言。同样,许多作曲家已找到将旧的音乐语言融入自己世界观的方法了。减七和弦已僵死的报道,可能言过其实了。

关于"音乐的含义是什么"这一问题,20世纪的音乐家们从其他方面对它进行了探讨。其中两位名人成为了榜样。美国的实验主义者约翰·凯奇于1952年创作了一首完全静寂的曲子,并称之为《4′33″》。演出所在房间的环境声变成了音乐。阿尔文·卢西尔[1]于1969年创作了《我坐在一个房间里》,在作品里他背诵一段描述自己正在做什么的短文,同时录制,然后在再次背诵短文的同时回放录音并录制,在第三次背诵短文的时候再回放录音……以此类推,直到多重的背诵声堆叠,导致因相互抵消带来的模糊。言语的意义消失了,仅剩声音。这些作品展示了音乐更多的是作为一种哲学,而非作为一种音乐。除了对声音本质的沉思,它们看似本身就包含着某种暗示,即对更

[1] 阿尔文·卢西尔(Alvin Lucier, 1931—2021),美国当代作曲家,是20世纪实验性音乐和声音装置艺术的代表人物。代表作有《为独奏者而作的音乐》(*Music for Solo Performer*)和《我坐在一个房间里》(*I Am Sitting in a Room*)。——译者

伟大的现代性的追求已经结束。我们与弗朗西斯·福山一起，处于"历史的终结"。[1] 对古典主义音乐接下来做什么的保守解读，可能被视为证实了这一点。不管怎样，这种思想实验相当挑战我们开篇"音乐是有组织的声音"这一概念。然后，同样，我很早就通过对作为拥有或多或少无限流动性边界的定义的描述，打出了"免罪卡"。

音乐的含义是难以捉摸的，但不意味着追寻音乐含义是错的。埃尔加的音乐常常带有一种渴望的、焦躁的、不安宁的特征。我们能够从那特征里听到他自己的不安全感，以及有关社会的、财务的、教育的、宗教的和人际的回音吗？如果我们想，就可以听到。如果你真的愿意，你还可以在贝多芬的作品中听到如一位写作者声称的那种"被压抑的同性恋的恐慌"（我听不到）。[2]

绕回到本章开始时讨论的问题：我们描述音乐含义的唯一媒介是文字，而文字和音乐确实是不同的事物。作曲家亚伦·科普兰是这样说的："音乐有含义吗？我的回答是，有的。你能用许多文辞来讲清它的含义吗？我的回答是，不能。困难就在这里。"[3]

1 弗朗西斯·福山：《历史的终结与最后的人》，纽约：自由出版社，1992年。
2 这句话是麦克拉里说的（前揭）。
3 亚伦·科普兰（Aaron Copland），编辑，见理查德·科斯特拉尼茨《亚伦·科普兰——一个读者：作品选集（1923—1972）》，纽约：劳特利奇出版社，2004年，第4页。

如上所述，在库克书本的标题中含有企图解决这一困难的暗示。音乐是一种语言吗？很多人被引去探究这一问题。其他人则反过来问：语言是音乐吗？[1]

它实际上是一个相当好的类别问题的例子。这个问题只有从"它们是可确认不相关的和可进行比较与对比的不同实体"这一立场出发才有意义。

它们是吗？

当然。有些事情是一方可以，另一方不能。音乐不是一种传达精确的文字信息的语言。你不能用音乐写纳税申报单。但是，与其他类别一样，音乐与语言也有重叠的部位。例如，你可以很容易地用音乐设计出一种给人指路的示意符：音高上行，意为左转；音高下行，意为右转；等等。大自然就是这样应用音乐的。

从另一类别来看待这一问题，语言是精确的口头交流媒介，因此不太需要像音高和节奏那样的音乐特色。这是真的；然而，再次声明，仅在一定程度上是真的。人类社会带有大量"音调"语言的例子。根据口语曲折变化的方式，一个基础发音相同的音节，可能指的是两个或更多完全不同的意思。这里有个例子。在汉语中，"麻""妈""骂"和"马"的发音都是

[1] 例如，大卫·利多夫：《语言是音乐吗？——关于音乐曲式和音乐意义的写作》，伯明顿：印第安纳大学出版社，2004年。

"ma"，[1] 词义的差异是通过音高来表达的——音高有多高？是保持不变？是上升，还是下降？抑或是两者都有？——像音乐一般。西方人真切地认为自己不会这样。对英国人来说，无论你怎么发音，"kiss"仍然是"kiss"。

事实上，我们可以通过一种有限的方式做到。英文中有一种奇怪的类别——成对单词，它们共享着相同的拼写与基础发音，然而其含义因重音的不同而不同。它们通常是动词/名词对，在意涵上有时相关，有时不那么相关。例如，"process/process"和"permit/permit"，它们的词义取决于重音是在第一个音节，还是在第二个音节。单词重音是一种韵律——音乐功能。

然后，除字面意思之外，美妙的英文礼仪的运转方式当然还拥有意义和阐释的一整个世界。我们不难捕捉到像理查德·伯顿和马丁·路德·金这样的演员和演说家跨界唱歌的时刻。

因此，尽管音乐分类和语言分类不同，但是它们是重叠的——部分范围而非单独实体。这种共同性，使得一些思想家开始审视一种共同起源的可能性，即进化论音乐学家史蒂文·布朗所称的"音乐语言"。[2]

1　见麦克沃特，前揭。
2　S. 布朗：《音乐演化的"音乐语言"模式》，见 N. L. 沃林、B. 默克和 S. 布朗《音乐的起源》，马萨诸塞州剑桥：麻省理工学院出版社，1999 年，第 271—301 页。

这是一个巧妙的阐述方式。它可以提醒我们，在漫长的进化史中，且或许不只在遥远的进化史上，是什么将这两种交流形式相结合而非分割。

音乐是否是一种语言，这一问题很快变成了循环论证，就像那些在青铜上扭绞着的凯尔特蛇，永远在追逐着自己的尾巴。我们通过先假设这两个东西是不同的，以此证明它们是相同的。这其实与音乐没什么关系，它是一种口头上的花招，就像邦佐犬乐队[1]问出的"蓝领能演唱白领的歌曲吗"[2]。

我们必须停止担忧。这本书，就像所有关于这个主题的写作一样，是对这一"孪生"事物的一个微弱证明：我们无法用语言描述出音乐，我们仅能用语言来形容音乐。文字变成了诠释音乐行为的一部分。用得好，它们也会成为歌颂音乐的一部分。

1　邦佐犬乐队（Bonzo Dog Band），成立于20世纪60年代中期，乐队主张传统爵士风格路线，直到1967年发行首张专辑，才把流行和摇滚乐定义为未来的发展方向。它可谓把音乐和喜剧结合得恰到好处。——译者
2　收录于专辑《奶奶温室里的甜甜圈》(1968年)。

8. 音乐如何表述我们

尽管语言的类别划分既有重叠又有局限,但显然音乐确实是有类型的,且这些类型不仅包含音符,还包含人本身。参加爵士演唱会的歌迷,在外形、穿着和行为上都不同于出入摇滚音乐厅的观众,也不同于参加弦乐四重奏音乐会的观众。你喜好的音乐讲述着你。

这样做的问题是,族群强调的是以牺牲共同性为代价的差异。艾灵顿公爵[1]这样评价他自己领域的音乐:"爵士乐是一个你不会想让你的女儿去认识的男人。"[2] 这是一个富有教益的评论。他把音乐描绘成一个人,似乎在与一位忧心忡忡的父亲、一位对可能易受影响的少女负责的年长者说话。请注意——爵士乐是与众不同的。

有时候你会觉得公爵说的是对的。喜好不同音乐类型的人,对待生活的态度也不同。当你把爵士音乐家和古典音乐家同时放在一起时,他们的差异便显而

1 爱德华·肯尼迪·艾灵顿(Duke Ellington, 1899—1974),美国著名的作曲家、钢琴家,爵士乐的重要创新人物。代表作有《芳心之歌》《巴黎狂恋》和《上帝与舞蹈之赞》等。——译者
2 关于被 1965 年的普利策奖拒之门外,参见纳特·亨托夫《爵士乐队舞会:爵士乐界 60 年》,伯克利:加州大学出版社,2010 年,第 23 页。

易见。操作常规和当时的状况不必然匹配。时限本身意味着某种不同。它存在于音乐中——古典音乐遵循着清晰、井然有序、预制的结构，与演奏者当时的表演相似；爵士乐则相反，演奏者要演奏多久就多久。

所有的音乐都有它的追星族。入群注册是你的一种身份标识。这也与我们称之为"品味"的奇怪东西相关，品味本身就具有个性的功能。有些人发现珀塞尔六弦提琴幻想曲中的智力逻辑在无休止地吸引人的全部注意力。其他音乐看似需要更具情感化的反应，像马勒交响曲的精彩表演所带来的热烈欢呼。这种情况在六弦提琴演奏会上并不常见。几乎不曾在演唱会上有过欢呼冲动的珀塞尔的粉丝和幻想曲的爱好者，或许会好奇马勒的音乐能带给他们什么。摇滚音乐会观众的行为，可能显得更加格格不入。

这个重要吗？重要。因为当你加入一个族群后，你会不由自主地害怕和不信任另一个。所以他们的音乐依然不可企及。你最终会错过你可能喜欢的东西。好音乐一直是有待发掘的。这是令人遗憾的事。艾灵顿公爵又说："仅仅有两种音乐，好音乐和其他音乐。"[1]

音乐不仅可以概括人的类型，音乐同样可以概述时代和地域。前面一章谈及一个成功的作曲家的风格

[1] 参见马克·塔克、艾灵顿公爵：《艾灵顿公爵读本》，伦敦：牛津大学出版社，1993年，第326页。

是如何与他的时代精神相匹配的。这一类比反过来也可以生效。当一部戏剧或一部电影被要求唤起18世纪中期的英伦时尚风时，音乐导演很可能选取某些带点亨德尔味道的、恰如其分的轻快片段。为简·奥斯汀的古装剧而配的音乐，是对海顿的优雅模仿（或巧妙的戏仿，比如卡尔·戴维斯为BBC的《傲慢与偏见》所创作的古乐器主题）。爱德华式的帝国主义则等同于埃尔加。

之后呢？这些例子都来自古典音乐曲目的一面。那20世纪呢？你如何唤起20世纪30年代纽约的旋涡与喧嚣？古典音乐就不是那么明显地当之无愧了。或许，亚伦·科普兰的《静静的城市》可以，然而更可能是格什温的音乐。（想想伍迪·艾伦影片《曼哈顿》的开场，还有《蓝色狂想曲》中单簧管那声势浩大的哀号，就像一千个警笛凄婉的长鸣。）英格兰经过20世纪50年代、60年代和70年代的重复演练，古典音乐已完全丧失了唤起时代的能力，而与那个时代对标的音乐则是摇滚、披头士和迪斯科。这是现代音乐风格断裂的一种方式，是对社会的断裂和艺术运动的一种真实反映。类型变得更加两极化。迈克尔·蒂佩特称他的自传为《那些20世纪的蓝调》。作曲家不再采用自己的方式去继承和发展现成的风格。相反，他面临着一种自制的精神分裂症。蒂佩特懂得这个。

在20世纪，某些个性化类型与音乐特殊方式之间

的链接变得更容易看清。然而这种现象当然不是现代人发明的。个性化类型在时光中周而复始地出现。它们之间的创造性冲突亦是如此。

贯穿整个音乐史而不断出现的，是保守派与现代派这一个对立组合。一个朝后看，一个朝前看。一个寻求建立，一个力图破除。一个试图去完善他所承袭的语言和方式，而不是去做根本的改变；另一个试图摧毁它，并重新开始。

成双成对的表达这类对立概念的作曲家，经常被发现是同一时代的——帕莱斯特里纳和蒙特威尔第、莫扎特和贝多芬、勃拉姆斯和瓦格纳、施特劳斯和勋伯格，以及布里顿和布列兹。出于明显的缘故，配对往往出现于风格史相交的顶端——间断平衡论中的标点符号，回归到进化生物学的语言。有时候你可以在一个作曲家的一部作品中看到两种对立的类型——分处17世纪前后两端的蒙特威尔第和珀塞尔，他们的音乐在旧式、饱学的文艺复兴风格的对位法、巴洛克的和声及示意动作符之间游移，而有时候是在同一部作品中游移。[1] 但是在20世纪，这个问题成了一个至关重要的诚信问题。风格成了一个政治正确的问题。你要么是一个正式的现代主义者，要么是一个无望的懒惰鬼。而就像所有这些乐章一样，接受的关键在于"由谁

[1] 对于同一首作品中的新旧音乐手势，参见例如珀塞尔的《上帝啊，你是我的上帝》和蒙特威尔第的四声部弥撒。

决定谁'起'谁'伏',由谁领导,以及由谁被领导"。20世纪60年代,当威廉·格洛克领导BBC的音乐部时,他的整个职业生涯,甚至整个作曲流派的繁盛与衰退,就像他心血来潮的古代帝国一样。正如20世纪50年代,路易吉·诺诺和卡尔海因茨·斯托克豪森在达姆斯塔特举办的先锋音乐节上就诺诺的作品展开研讨所表明的那样,如果作曲家们觉得自己的同事偏离了一条真正的道路,他们可能会发自内心地无法容忍。[1]

"前卫"概念的问题在于,它预先假设了存在一样东西被你赶超——顾名思义,我在你之前,也意味着你在我之后。现代化变成了重点。巴托克曾询问一位作曲家同行:"尼尔森先生,你认为我的音乐足够现代吗?"[2]梅西安痛斥懒惰、落后的作曲家"福雷区和拉威尔区的工匠们、懒惰的伪库普兰的疯子们……"[3] 听众的好建

[1] 批评家和理论家也在达姆斯塔特的神学辩论中发挥了作用:一种音乐特伦特会议。参见汉斯·维尔纳·亨策《音乐与政治:文集(1953—1981)》,彼得·拉班尼译(伊萨卡:康奈尔大学出版社,1982年);克里斯托弗·福克斯《路易吉·诺诺和达姆斯塔特学校》,1999年2月18日发表在《当代音乐评论》上,第111—130页;马丁·伊登《达姆斯塔特的新音乐:诺诺、斯托克豪森、凯奇和布列兹(自1900年以来的音乐)》,剑桥和纽约:剑桥大学出版社,2013年。

[2] 报告评论(1920)。例如,见露西·米勒·默里(Lucy Miller Murray)关于巴托克弦乐四重奏的章节,载自《室内乐》,纽约:罗曼和利特菲尔德出版社,2015年,第28页。

[3] 参见1939年3月17日发表在《音乐报》上的《反对懒惰》一文。参见奥利维尔·梅西安《奥利维尔·梅西安:新闻报道(1935—1939)》,佛蒙特州伯灵顿:阿什盖特出版社,2012年,第68页。

议变得无关紧要。哈里森·伯特威斯尔（Harrison Birtwistle）说道："我无法关心我的听众。我不是在经营餐馆。"[1] 勋伯格和其他一些人于1918年在维也纳创立的将观众拒之门外的私人音乐表演社团，即是对这一观点的最纯粹表达。没有听众。没有任何人被准许加入。确切地说，音乐家们只是在自言自语。

巴托克和梅西安，及采用不同风格的勋伯格，都以要求世界关注而创作，并持续引起世界的关注。然而不是每个人都是巴托克。今天，"准先进者"们去一些人迹罕至的午夜当代音乐研讨会上展示他们的现代主义，他们可能会满足于这样的反思：自己不是在经营餐馆，但他们终将为某个餐馆掌勺。

与之相反的方式，用欧文·柏林的话说就是"查明你的听众想要的是什么，然后给他们什么"。[2] 以往严肃的作曲家们，如莫扎特和亨德尔，当然还有威尔第和普契尼，是完全可以接受这个观念的。

这种断裂的残余是，今天一些古典音乐会的演出流程设计者，为了让非专业的听众也来一起聆听，便往耳熟能详的古典音乐里掺进新音乐。这在过去是反过来的。当门德尔松要引介巴赫的音乐给人们时，得先以自己的新作品来吸引他们。

1　参见1996年3月30日《每日电讯报》上的"他们这么说"专栏中的内容。
2　弗里德兰，前揭。

当然，将现代主义者与取悦观众者做二元对立式的处理，极大地简化了所有音乐类型的复杂范围。当下的一些作曲家，就像蒙特威尔第，是两者兼具的。已故的伟大的彼得·马克斯韦尔·戴维斯，于创作生涯的早期，作为当代音乐的极度狂野之子，亵渎和摧毁了他所能找到的每一种传统。他还为孩子们写了许多音调优美的通俗作品和音乐。当然，他因风格上的多语主义而受到批评，而他会以那种厚颜无耻、孩子气的方式传递他的回应，然而他毫不妥协的诚实与直接的方式，带有一丝儿伪装的震惊暗示："有人叫我妓女——嗯，很好。这样的话，莫扎特也是如此。"[1]

这与对自己的忠诚有关。有些人是现代主义者，有些人不是。那么，什么是现代主义？首先，它与现代似乎没什么关系。新事物所带来的震撼也与它本身无关。今天，爱好古典音乐的听众所认为的最具挑战性和最富现代性的音乐，是写于一个多世纪以前的勋伯格的作品。

还有一种观点，可能要追溯到贝多芬。在某种程度上，现代派的作曲家领先于我们其他人。耐心是一种美德，我们终将能赶上。结果是，我们某天听起来很先进、很富于挑战性的那些音乐，一旦我们习惯了，它也就不再先进和富于挑战性了。情况并非总是如此。

[1] 在他的讣告中广泛引用一份广播电台的访谈。例如，见 2016 年 3 月 14 日的《独立报》。

当贝多芬的乐师们首次演奏他那富有启示性和革命性的晚期《a小调弦乐四重奏》时，乐师们告诉他"那不是音乐"。因此贝多芬让他们再演奏一遍，以尝试理解他那富于远见的现代主义呈现。我们依然在努力着。

现代派与动摇人们的期待相关。不是每个人都愿意自己的期待被动摇的。菲利普·拉金[1]说道："不可否认，在我看来直到本世纪（20世纪）的音乐都是一种美妙的声音，而不是令人讨厌的声音。在艺术领域，现代派的创新包含做相反的事情。我不知道为什么。"拉金把愤怒指向一种反传统的特殊的现代主义者："他们大致告诉我，查理·帕克通过使用半音阶而非全音阶而破坏了爵士乐。如果你想谱写一首国歌，或一首情歌，或一首摇篮曲，你可以用全音阶。半音音阶是你用来喝奎宁马提尼同时灌肠的效果。"[2] 有趣的是，拉金对帕克的批评与有时候对勋伯格的批评惊人地相似——音乐线条是如此的半音化，以至于听众无法分辨它是如何与周围发生的事情相吻合的，或者是否真的与周围发生的事情相吻合。至少有一次，有人带着嘲讽的口吻告诉我们，曾有一个乐团的演奏员拿错了乐器，结果在勋伯格的一首曲子中从头至尾用半音进

1 菲利普·拉金（Philip Larkin，1922—1985），英国现代诗人、爵士乐评论家。——译者
2 菲利普·拉金在《巴黎评论》访谈中说到的。例如，见菲利普·古列维奇的《巴黎评论访谈》，爱丁堡：坎农格特出版社，2007年，第231页。

行演奏。当时没有人注意，随后嘲弄之声纷至沓来。查尔斯·罗森对这一指控进行了精彩的辩护：因为作曲家把旋律线从一种主调感中解放出来，它与乐团其余和声的精确关系不再是重点，或者至少不十分重要。这条旋律线有自己的逻辑。[1] 它顶多是一个局部的辩护，并不能完全令人信服。然而它提出了一个有趣的观点。当然，你可以选择帕克或者其他爵士音乐家的某些独奏段落，在保持背景音不变的情况下调高一个小三度。它仍然是有意义的，仅仅是一种不同的意义。现代主义意味着调整我们认为自己有权期待听到的东西——以不同的方式书写，就像以不同的方式聆听一样。

勋伯格说："我的音乐不是现代主义的，只是拙劣地扮演了一把现代派的角色。"[2] 现代主义是一种接受历史和看待自然进化的态度和个性化的功能。我们如何看待现有音乐，在某种程度上，是对我们认为未来会如何看待我们的一种预测性的前回声。1924年，乐队指挥保罗·怀特曼认为，把埃尔加的作品与一种新的音乐会爵士乐放在一起，向他的观众展现了一种他

1 查理斯·罗森的《勋伯格》，伦敦：马里昂·博亚尔斯出版社，1976年，第58页："……勋伯格音乐中每条指代各角色的旋律线……都定义了一种和谐感，即使被转调也可以与整个作品的总体和谐相融合。"
2 罗森语，引自查理斯·罗森《批判娱乐：新旧音乐》，马萨诸塞州剑桥：哈佛大学出版社，2000年，第312页。

称之为"一场现代音乐实验"的全新挑战。这一新作品就是乔治·格什温的《蓝色狂想曲》。今天，将怀特曼的头衔作为一场由杰苏阿尔多[1]、迈尔斯·戴维斯、贝多芬和冲撞乐队（The Clash）等的音乐组成的音乐会标语，是完全合理的。

我们的音乐可以充分地讲述我们自己、我们的世界，以及这两者结合在一起的方式。我们选择我们的音乐，与选择我们的朋友、我们的兴趣和我们的政治一样，都是出于同样的原因——因为它反映了我们是谁。

有什么可选的？菜单上有什么？如果音乐确实有不同的类型，而这些类型倒过来又反映了不同的人和不同的哲学，这是否意味着有些类型比其他的类型更好？有些类型能够比别的抵达得更远？如果有，是什么样的？像流行音乐与经典音乐这样的简单区分，至少有清晰的好处。我们可以比较他们的技术特征和定性能力，因为很容易分辨出哪个是哪个。

是这样吗？如何做到呢？

第一，技术上的差异。一个可以进行分析和描述的要件是曲调的伴奏方式。当一个曲调同时出现在两种体裁中时，这一点就很明显了。歌曲《绝妙的爱》

[1] 卡洛·杰苏阿尔多（Carlo Gesualdo，1566—1613），意大利文艺复兴晚期的作曲家，鲁特琴演奏家，代表作有《牧歌集》。——译者

（菲尔·柯林斯录制版和其他人的录制版），都使用了克莱门蒂回旋曲的优美曲调。[1] 尽管音乐一样，但是它们听起来一首像流行歌曲，另一首像19世纪早期的钢琴作品。我们用来区分一种风格与另一种风格的线索（或者是行为主义者所谓的"迹象"），就像人一样，很大程度上取决于他们的穿着。

另一个明显的区别，在于音乐表演的风格。这不仅关乎声音，而且关乎表演者和聆听者的行为。如果观众在绿日乐队演唱会上礼貌地静坐着，并在每首乐曲结束时鼓掌，会发生什么呢？实际上，这个问题反过来也奏效——如果他们认为听众会这么做，他们可能就不这么创作音乐。音乐是表演者与聆听者两个阵营间的一种对话，就像真正的对话一样，它需要沉默的一方做出预期的反应。

表演风格是易变的，文化接受也是如此。大约十年前，当披头士乐队的音乐总算首次在伦敦逍遥音乐节上演出时，尽管他们穿着得体的晚礼服，由可敬的国王歌手进行无可挑剔的英国国教化编曲，但南肯辛顿上空依然出现了一阵小骚乱。亨利·伍德爵士定会扬起他那雕琢过的不以为然的眉毛表示震惊。这不仅关乎现代流行音乐，民谣、多声部合唱曲及镇上等候者的喊叫声也都一度是街头音乐和酒吧里喧闹的非正

1　这首钢琴曲是《G大调第五小奏鸣曲》Op. 36。

式聚会声。

现在,你会发现所有这一切都存放在专业的广播节目表和学术档案的灰尘扎堆的角落里。流行音乐可以变成经典音乐,经典音乐偶尔也会变成流行音乐。

音乐的创作方式也有所差别。一般来说,流行音乐及其子集的创作,比经典音乐更具协作性。对于列侬和麦卡特尼的作品,即使是列侬和麦卡特尼自己也无法确定地告诉你哪些片段属于列侬,哪些属于麦卡特尼,哪些是他们一起创作的。[1] 很多流行歌曲罗列着多个作者——这首歌是在排练厅和录音室精心制作的,包含乐队成员、制作人、编曲人和许多其他人,以及那个萌生最初想法的人的贡献。同样,音乐剧作品也通常是经由协作性的过程而成形。大部分因为它们涉及许多不同领域的专业知识。关于影片《红男绿女》,弗兰克·罗瑟的歌曲率先问世,随后制作人塞·弗伊尔和欧内斯特·马丁产生了先请乔·斯沃林,接着请亚伯·巴罗斯,基于达蒙·鲁尼恩[2]围绕这些歌曲所作的故事,改写成一本书的想法。这不是教科书教的那种让你创作乐曲连贯的音乐剧的方式,但效果非常好。相反,经典音乐倾向于展现一个人心灵高洁

[1] 关于这方面的第一手资料,参见亨特·戴维斯《狩猎人群:名人访谈三十年》,爱丁堡:主流出版社,1995年。

[2] 达蒙·鲁尼恩(Damon Runyon, 1884—1946),美国记者及短篇小说家。——译者

的幻象。必须如此。你不能写作一部委约的交响乐（偶尔尝试"多作曲家"作品的创作，有时候创作人会缺乏整体的连贯性，也许是反直觉的，以致最终听起来太相似）。然而，例如一位作曲家迈克尔·蒂佩特，或许偶尔会从一位真正杰出的编辑或合作者的关注中获益，与其说是因为音乐本身总是新颖和引人入胜，不如说是因为他在尝试一些不那么令人信服的主题。聆听建议是一项很重要的技能。

从音符与和弦的分析层面看，流行音乐与经典音乐之间共享着许多相同的技术处理。以五度循环著称的和弦模式加强了许多巴洛克音乐。某种类型的音乐家（也许就是那些喜欢穿带洞套头衫的怪人），可以在流行音乐和爵士乐，如《带我飞向月球》《秋叶》《再见黄砖路》《休息五分钟》《只是爱情》中，尝试发现并获取几小时无伤大雅的娱乐。技术差异也是富有启发性的。

经典音乐的历史进程是以不和谐音不断演变的应用形式被记录的。而作为一种有着广泛概括性的流行音乐，并不使用不和谐音。和弦是直接呈现的，它们的表达效果在于和弦之间的关系。流行音乐没有对位法，也没有等同于交响性原理的东西。它惯于在一个延展的时间跨度上展开和探索抽象的乐思。这可能吗？这是以后的问题。

技术处理是表达情感要点的手段。意识到那些处

理可以帮助情感要点的表达,并把它放进语境中,使语境赋予这些处理以价值。而未能在语境中观照音乐的后果是,其价值将引起误解。或者,换言之,流行音乐分析可以变成一种无须领会要点的令人愉悦的练习。一位作家曾质疑 Lady Gaga 乐迷的分析能力:"例如,他们可注意到,Lady Gaga《扑克脸》一曲中的大部分曲调,都盘旋在一个音上?那样真的优美动听吗?"[1] 实际上,写作一首始终盘旋在一个音上的作品,是作曲家或词曲作者在自我设定中面临的一个最大的技术挑战。科尔·波特尤其热衷于观摩他能把这一设置维持多久(《夜和日》《每次我们说再见》)。珀塞尔、布里顿、肖邦和勃拉姆斯都像波特一样,写作过以持续环绕单音而成的整篇或冗长乐段的和声和旋律(换句话说,《一个音的桑巴》实际上不在一个音符上)。当然,一遍又一遍地重复一小段旋律直至让它卡在你的脑海里,是很无力的(如《一定有天使》)——难怪被称为"钩子"。然而,企图通过技术分析进行质量评估必须被谨慎对待,且必须注重语境。这并不意味着《扑克脸》像勃拉姆斯的《德意志安魂曲》那样,是成功和令人满意的艺术作品,当然不是;它甚至不意味着这是一首特别好的歌。但是,这也不是一首差劲的歌曲,仅仅因为它总在一个音高周围

1　斯克鲁顿,前揭。

徘徊。

有一些用来比较流行音乐和古典音乐的技术与分析的方式。[1] 它们导致了定性的比较。某一个比另一个更好吗？所有音乐的目标都是做它擅长的事情。不同类型的音乐为自己设定了不同的目标。某些类型的音乐则走得更远，目标更高。然而，所有有话要说且能够表达得很清楚的音乐都会达到目的，不论那是诸神的黄昏，还是一首梦幻的摇篮曲。

将莫扎特呈现爱情的方式与欧文·柏林的进行比较。歌剧《费加罗的婚礼》开场的二重唱，把两位即将结婚的主角费加罗和苏珊娜的关系展现得十分完美。这不仅仅是文辞的功能，而且是音乐形式与风格关联思想的力量。这些都是真实的人。他们的关系随着音乐的变化而变化，就像真实的关系一样。现在来看欧文·柏林的《你只是坠入爱河》，它很棒——厚颜无耻、欢快、有趣和真实。然而，它演绎出的人类爱情的范围与野心，和莫扎特的相去甚远，而且是刻意为

[1] 披头士乐队对试图从学术角度分析他们的音乐感到非常好笑。他们常互相指出自己歌曲中的"埃奥利亚调式"。因为有评论家发现了一个，尽管他们不知道那是什么。当然，注意到并指出"披头士"歌曲中的不同调式是完全合情合理的。（如《爱我吧》就采用了多利亚调式）。威尔弗里德·梅勒斯和其他人在让作曲家思考"好的流行歌曲如何运作"方面的工作，有着开创性的意义。今天，据BBC近期的报道，许多年轻人认为披头士乐队是古典音乐的表演者。参见亨特·戴维斯《披头士的歌词：他们音乐背后不为人知的故事》，伦敦：魏登菲尔与尼科尔森出版社，2014年，第57页。

之。这不是风格的功能。它并不因自己是爵士乐语汇而变得不那么成功,而是因为爵士乐语汇还不够壮大到足以承载许多的真实。欧文·柏林并没有试图假装它是。

但它是更好的爵士乐。不那么严肃的音乐可以比更严肃的音乐做得更好,即使它表现出的没有那么雄心勃勃。

本杰明·布里顿和摇滚明星平克(Pink)都有标题含"爱情的真谛"的歌曲。哪一首告诉了我们更多的爱情真谛呢?布里顿的作品是优异、轻巧、拱形[1]、腼腆而富于暗示性的,正如你对期待与诗人 W. H. 奥登的一次相对青春的合作那样。相较之下,平克的歌是关于身体的激情和焦虑的。摇滚乐在这方面肯定做得更好(至少在 20 世纪是这样,在 19 世纪是瓦格纳)。

可以直接让不同类型的音乐进行对比的另一种定性比较是,两者必须都采用同一种资源——文字。我认为,对于推动为 20 世纪音乐创作好词的艺术,流行音乐比古典音乐有更好的主张。伊安·杜利、比利·乔尔、诺埃尔·考沃德、杰克·萨克雷及他们的同龄人,都是现代生活的诗人,都是措辞精妙、技巧高超的大师,比 W. H. 奥登和约翰·贝杰曼更直接、更富

[1] 拱形(arch),指一种音乐曲式,特点是反复重复。例如 A—B—C—B—A,C 乐段位于拱形的顶端。——译者

有同理心。而且比起花一个月晚上的时间在第三频道观看前卫现代音乐节目,你能找到更纯粹的幽默感。

经典音乐更可能采用一种现有的文本。流行音乐极少能达到《牛津英语诗歌大全》的标准。除"戏剧"以外,歌剧倾向于拥有全新的书面脚本,这在很大程度上是出于可观的实践原因。一个歌剧脚本需要某些非常特别的特征,去匹配那些你显然很难在话剧中找到的时值、样式和发声方式。罗纳德·邓肯在他《与布里顿共事》一书的关于与布里顿合作歌剧《卢克莱修受辱记》部分,就很好地讲述了这一方面。[1]

罗纳德·邓肯的歌剧脚本因烦冗一直受到严厉批评。尽管这里不是进行特别批判性辩论的地方,但它确实为说明"不同类型的音乐有着不同的表现方式"提供了很好的案例。大型音乐剧通常要在"外—外—百老汇"进行研讨性演出和长期的季前训练,这很可能让邓肯歌剧文本的笨重性得到良好的改善。再说一遍,不同类型的音乐之间的差异不仅在于音符,而且在于操作实践——操作什么与如何操作。

本杰明·布里顿的歌剧展示了一部音乐戏剧作品的成功如何与其文本的质量密切相关。并不是所有的语言大师都像他们以为可能达到的那么卓越。安德鲁·劳埃尔·韦伯的作品就不是,他的戏剧作品表明

1 罗纳德·邓肯:《与布里顿合作——个人回忆录》,迪德福德:反叛出版社,1981年。

了成功不仅仅取决于文字,更取决于风格与实质之间的成功结盟。《约瑟的神奇彩衣》(*Joseph and the Amazing Technicolour*)是一部绝妙的音乐戏剧。它的机智、优美和纯粹的幽默,与它朴实无华的抱负完美契合。它奏效了。音乐剧《耶稣基督万世巨星》则不是。戏剧性的、别出心裁的比喻,比风格所能给予的要多得多。

一种朴实无华的风格,能够完美地做朴实无华的事情。诺埃尔·考沃德很清楚这一点。《私人生活》一剧中的人物阿曼达就轻快地说道:"廉价音乐的威力是多么非凡啊!"就像考沃德常说的那样,那是一种比它假装的更智慧、更深刻的洞察力。把这三个简单的形容词倒过来读——阿曼达非常清楚,在酒店阳台飘荡的音乐很廉价,但她本能地意识到,这种十足的廉价赋予了它影响力,一种承载着情绪和情感的力量。而较为严肃的音乐在相同的情况下是做不到这一点的。她发现这是非同寻常、奇怪、费解和感人肺腑的,它暗示着一些遥不可及的、一些可以被理解的东西。更好的音乐可以做更多,然而它做不到这一点。小音乐能够做好小事情。

民歌是小音乐的圆满。没有比《灌木与荆棘》(*Bushes and Briars*)更悲伤的情歌了。像这样的歌曲甚至不需要伴奏——歌词和曲调就已经足够。其他的小型音乐大师可能包括斯科特·乔普林、亚瑟·沙利

文、约翰·施特劳斯二世和约翰·菲利普·苏萨。对应到文学领域,可能是像 P. G. 伍德豪斯那样的作家。他用一个恰如其分的音乐隐喻,总结了这一有意限制雄心的分类——"我相信有两种写作小说的方式。一种是制作不带音乐且完全忽视真实生活的音乐喜剧;另一种是深入生活,满不在乎。"[1](顺便说一句,伍德豪斯是一位技艺精湛且多产的词作者,经常与杰罗姆·科恩等人合作)。轻音乐的情感表达是袒露无遗的。这可以从分析的层面来解读。埃里克·科茨的《敌后大爆破进行曲》(*The Dam Busters March*)是对埃尔加式进行曲的一种模仿。但是,爱德华·埃尔加的《威仪堂堂进行曲》(*Pomp and Circumstance March*)第五号以模糊不清的调开始,几乎是无调性的,然后以一种有控制、有节制的方式把它的大调展现出来,科茨的示意符更大、更明显。这部分源于科茨的作品在某种程度上是对埃尔加的蓄意模仿。但不仅如此。它给人的一个印象是,在黄铜纽扣和竖起的小胡子下面,还有更多的事情发生。这是埃尔加面具背后的一点有趣之处。

流行音乐也可以做一些小事。本质上,它是一种比古典音乐更为简单的形式。它来自两种基本类型:舞蹈音乐和歌曲。舞曲音乐需要一种强而有规律的节

1 引自安娜·李(Ann Rea)(编)《平凡的伍德豪斯》第四章,佛蒙特州伯灵顿:阿什盖特出版社,2016 年。

奏。批评流行音乐节奏简单化是错的。在俱乐部里，如果老是唱些风趣的海顿式的小杂音，是没多大用处的。最纯粹的歌曲是通俗的。在这里我用"通俗"这个词，是指最简单、最古老、最直接的音乐表达方式。它是一种以歌词环绕、以和弦支撑制作而成的曲调形式。在昨夜的市政厅里，当你站在一摊啤酒中大汗淋漓地演出，你会产生某些关于语言和声音的独特体验。有一整张伟大的歌曲播放清单，正是针对这个超越的时刻——《钢琴人》《温柔地杀我》《铃鼓先生》——这绝非巧合。

在我写作这本书的时候，两位音乐家的死讯相继公布，两人都登上了晚间新闻的头条。就艺术类型而言，这已经够不寻常的了。更巧的是，他们的名字按字母顺序排列挨得很近。如此以致当记录天使最终记录下我们音乐史上真正发生的事情时，皮埃尔·布列兹与大卫·鲍伊将并排坐在一起，位于博萨诺瓦与"乔治男孩"[1] 之间。[2] 他们组成了极具教益性的一对。他们有相似之处——都是不安分的实验者，不受时代潮流的影响，都带有强烈的作秀精神。他们的差异也很能说明问题，不仅在音乐风格上，而且在哲学方法

[1] 乔治男孩（Boy George, 1961— ），英国20世纪80年代的流行歌手，一副男扮女装的形象，一度风靡。——译者

[2] 皮埃尔·布列兹于2016年1月5日去世；大卫·鲍伊于2016年1月10日去世。

上都出现了断裂带。皮埃尔·布列兹抽象地接近自己的时代,他关注的是"日趋热衷于相对世界调查的音乐技巧"。[1] 大卫·鲍伊则用目光环视周围的环境。他的作者声音像是一个向内看的局外人、一个从上面疑惑地往下瞧的太空人、一个从史前深处凝视我们的穴居人,或是一种宇宙顶级的"基吉星团"(Ziggy Stardust)、一种超越时间、超越性别的生物,是爱丽儿和普洛斯彼罗[2]的结合体。这两种职业都展现出将艺术融入生活的不同方式:布列兹的音乐是重要而有影响力的,是卓越与优美的;然而他是出了名地无法(或者不愿)去完成任何事情,而且他似乎不认为这是个问题。鲍伊则把所有的事情都变成艺术品的一部分,包括他如何、何时、何地发行了一张专辑,甚至包括他自己的死。

经典音乐与流行音乐是彼此互补的。它们所致力的领域也是这样。两者都有空间,且有比较多的空间。经典音乐的历史更悠久,它有着更充分的成长,更发达、更成熟。它瞄准的目标更高,可以抵达得更远,无限远。然而流行音乐更受欢迎,它能够阐述那些经典音乐无法(或者将不或者未曾)阐述的关于我们的事情。

[1] 见皮埃尔·布列兹《方向:文集》,马萨诸塞州剑桥:哈佛大学出版社,1986年,第143页。
[2] 莎士比亚戏剧《暴风雨》中的精灵和米兰公爵。——译者

它们是不同的。就像不同类型的人一样，它们能够也将因为它们是什么而被珍视，而不因为它们不是什么而感到惧怕和遭到厌弃。

结 论

下一步到哪里？预测总是有风险的，更不用说鲁莽预测了。关于创新型的创作才能，你可以肯定地说的其中一件事是，你不能肯定地说任何事。但它会来的，而这将是一个惊喜。

如果我们以《4′33″》来结束历史，那么或许未来将需要越过它的肩膀进行回顾，并尝试进一步将过去的也纳入。可以肯定的是，在音乐史上总是"后浪推前浪"。但总的看来，我们一直相当保守——相同的乐器组合、相同的音阶、相同的重复性节奏模式。

为了让不同的音乐风格令人信服地交会，你必须重新设计内容。詹姆斯·麦克米兰的音乐，通过一种彻底的技巧和强有力而高度个性化的诗歌感，有效利用了天主教礼拜仪式和苏格兰民间音乐（以及其他许

多音乐）的乐思。在这方面，麦克米兰比约翰·塔弗纳[1]的音乐做得更好。相较之下，他作品中东正教音乐的回声，听起来类似"听觉贴花"，而不是那种为了勇敢面对新环境而用足够的严谨重新构想的音乐。

风格的交会既是一个技巧性问题，也是一个实质性问题。通俗类音乐的乐思，一般不受"交响""对位法""通作式"[2] 及其他学习古典音乐的学生再熟悉不过的长期作曲发展技巧的影响。为什么它们不受影响呢？乐思可能需要适应，但那是音乐演化的方式。到目前为止，最接近这个理念的作曲家是伦纳德·伯恩斯坦（《前奏、赋格与即兴》是不错的例子）。他在1958年的一次敏锐的演讲中，通过比较达律斯·米约的《世界的创造》和格什温的《蓝色狂想曲》，以富有洞察力的先入为主的方式谈到这个问题："它们以不同的方式，而做了相同的事情——将爵士乐与严肃音乐交融在一起。它们仅仅是来自不同的路径：来自叮砰巷的格什温和来自埃菲尔铁塔后面更精致的小巷的米约。"[3] 这些差异不仅体现在曲调或者爵士乐和声中，而且表现在音乐结构上。米约的音乐带有一种基于古

1 约翰·塔弗纳（John Taverner, 1495—1545），英国作曲家、管风琴演奏家。16世纪英国伟大的复调大师之一。——译者
2 "通作式"的音乐具有不断发展的贯穿整个乐章或作品的结构，例如通过多次重复音乐段落来构建其结构的旋律歌曲。
3 例如，引用瑞恩·劳尔·巴纳格尔《安排格什温：蓝色狂想曲和美国偶像的创造》，纽约：牛津大学出版社，2014年，第1、94页。

典主义原则的连贯性,而格什温终结于一种你可以用你喜欢的或多或少的任何次序进行有效演奏的乐块。

风格于音乐停止处交会。马克-安东尼·特内奇[1]发自内心的戏剧歌剧《希腊》和皇后乐队的《我们将震撼你》都应用了同样以规律性节奏跺着脚的音乐之外的示意符来说明相同的事物——一个站在城市暴力边缘、心怀不满的年轻人形象。它们听起来极为相似。

当人们尝试做另外一些事情的时候,也会出现风格交会。达蒙·阿尔巴恩、乔尼·格林伍德、罗杰·沃特斯和保罗-麦卡特尼,都是尝试过清唱剧、歌剧或协奏曲作品的摇滚乐初学者。[2] 结果是,他们并非总能通过米约的测试——有些人得到一两名训练有素的古典音乐专业助手的帮助。然而,他们认为喜欢的和创作的两者并不矛盾。他们也不应认为两者有矛盾。当前,音乐专业的学生白天非常高兴地学习拜尔德,晚间则演奏颓废的死亡金属乐。相较之下,有点难以想象20世纪30年代的布里顿或沃恩·威廉姆斯,大

[1] 马克-安东尼·特内奇(Mark-Antony Turnage, 1960—),英国当代作曲家,以爵士乐和古典音乐相融合,形成自己独特的抒情风格。代表作有歌剧《希腊人》和弦乐四重奏《三个尖叫的教皇》等。——译者

[2] 摇滚音乐家的古典作品包括阿尔巴恩的歌剧《迪伊博士》(2011)、格林伍德的《48个多形体的反应》(与克里斯托弗·潘德列茨基的合作)、罗杰·沃特斯的歌剧 Ca Ira (2005)、麦卡特尼的清唱剧《史前石柱》(1997)。

晚上在噪音爵士乐[1]队里玩搓衣板。或许，他们曾经这么干过。

你也可以从技术角度来看待这个问题。你可以采用一种技术分析的方式阅读音乐史。查尔斯·罗森[2]曾说："音乐表情达意的首要方式是不谐和音。至少就自文艺复兴以来的西方音乐而言，都是这样。"[3] 直到勋伯格为止。那么是什么？在某种程度上，作曲家们已经从勋伯格自称的"不和谐音的解放"[4]中退缩了，但是他们采用这样（部分是故意的）的方式，也限制了自己的选择。布里顿的音乐严重依赖固定音型。捷尔吉·利盖蒂[5]发明了其称之为"微复调"的东西，在现代派的音响世界中模仿过去复调音乐的结构达成（一种从他所谓的"史前"时期继续前进的方式）。[6]其他人则企图抓住民间音乐的技巧和节奏。所有这些

1 噪音爵士乐（skiffle），20世纪50年代流行于英国的一种爵士乐，其所用乐器都是自制的。——译者
2 查尔斯·罗森（Charles Rose, 1927—2012），美国钢琴家、音乐批评家、音乐风格编年史家。代表著作有《古典主义风格：海顿、莫扎特和贝多芬》《奏鸣曲式》《意义的边界》《批判性娱乐》和《自由与艺术》等。——译者
3 参见查尔斯·罗森《勋伯格》，伦敦：马里昂·博雅斯出版社，1976年，第32页。
4 阿诺德·勋伯格：《风格和理念》，第104页。
5 捷尔吉·利盖蒂（György Ligeti, 1923—2006），当代古典音乐先锋派作曲家。代表作有《莱切卡组曲》和歌剧《伟大的死亡》。——译者
6 参见理查·斯坦尼茨《捷尔吉·利盖蒂：想象力的音乐》第二章，波士顿：东北大学出版社，2003年。这句话典型是以一种幽默的自嘲精神使用的。

都作为一种避免存在无政府主义的和重新获得某些对照过去确定性的深思熟虑的方式,而涉及自我施加的限制。

经典音乐的形式和结构,能被诱骗来与爵士乐和流行音乐结盟吗?像流行歌曲这种本质上轻松、主题单一的艺术形式,仅通过更大范围的想象就能展示出更宏大的严肃性吗?其他领域由此类推:电影、小说和戏剧都是大众通俗的、严肃作家为了更深入地挖掘它们的潜能而探索的艺术形式。音乐可以做到这一点。正如布莱希特和威尔那样,罗杰斯[1]和汉默斯坦[2]都运用自己的本质上轻松的继承性方式,来创作意图严肃的作品。

器乐合奏可以跨越界限。为六弦提琴、吉他、羽管键琴和无品电贝斯创作的新巴洛克大协奏曲在哪里?一些当代的古典作曲家,暗示了为早期乐器而创作的可能性,但混合和匹配不同流派的乐器声,大体上仍然是独立民谣乐队的源头,如雷鸟乐队(Capercaillie)和斯托诺韦乐队(Stornoway,他们不倾向于演奏六弦提琴)。

[1] 理查德·罗杰斯(Richard Rodgers,1902—1979),美国著名的音乐剧作曲家。代表作有《最亲爱的敌人》《康涅狄格佬,别得意》等。——译者

[2] 奥斯卡·汉默斯坦二世(Oscar Hammerstein Ⅱ,1895—1960),美国著名音乐人、歌词作家、音乐剧制片人、导演。代表作有《南太平洋》《国王与我》《音乐之声》等。——译者

表演技术又如何？甘美兰管弦乐队或打击乐团的表演者不会读乐谱，所以他们看着指挥。在唱诗班的歌手会读乐谱，所以他们看着音乐。为什么呢？为什么一个人的优势不能移植到另一个人身上？

严肃音乐可以处理得不那么严肃，它需要多一些笑料。利盖蒂很擅长这个，而卢西亚诺·贝里奥[1]那富于暗示性而又兼容并包的精彩的《交响曲》，就以一种高端大气的方式搞怪。但是，大致来说，现代的古典主义音乐非常重视自身。哪位当下的学院派作曲家能够开始媲美莫扎特、罗西尼或者吉尔伯特和沙利文的轻盈与优雅？变得简朴的天赋在哪里？为什么作曲专业的学生不被要求在一张A4纸的两行五线谱上，毫无意外地用一个调创作一首传达某些东西的结构良好的歌曲？布里顿本可以做到的。巴托克、沃恩·威廉姆斯、马克斯韦尔·戴维斯及詹姆斯·麦克米兰也是这样。[2]

技术一直在影响着音乐，且将永远影响音乐。没有扩音器就没有摇滚乐。技术并不只意味着电子技术——贝多芬的钢琴、瓦格纳的大号、莫扎特的单簧

1　卢西亚诺·贝里奥（Luciano Berio, 1925—2003），意大利作曲家、指挥家和音乐教育家，以电子音乐作品而闻名。他创作于20世纪70年代的《交响曲》（为八位歌手和一个大型乐队而作），并置了多部文学作品和音乐作品，素材极为丰富。——译者

2　为了证明我说的这些作曲家变得简单纯朴的能力，我推荐给你《新年颂歌》《小宇宙》《Linden Lea》《告别斯特罗姆内斯》，以及麦克米兰的会众弥撒曲。

管、奥塔维亚诺·佩特鲁奇和约翰迪的印刷机，都对音乐史产生了深远的影响。但是合成声与参照声的能力，为我们对音乐是什么的理解增添了一些东西。我们一开始就认为，音乐是一种对自然发生现象（一种弦振或空气柱振动等）的组织方式。在某种意义上，我们操纵电子音响的能力消除了我们所依赖的既有事物的内在束缚。电吉他的琴身被故意设计成不放大琴弦，因而音质的添加全是电子化的，而不是声学的。合成器走得更远——这是第一种实际上不会产生噪音的乐器。它产生电子信号，然后电子信号被转化为声音。这使我们彻底摆脱了声音自然特性的限定。基本因素变得不像泛音系列那样是几乎偶然出现而不受控制的东西，而是声音自身的特性：上升、衰减、音量、振动，及与基音或调无关的绝对意义上的音高。一些带有这种操作的最有趣与最富创意的早期实验，就是采用最基本的技术制成的：在巴黎声学与音乐研究中心（IRCAM）的卡尔海因茨·斯托克豪森和路易吉·诺诺、在流行音乐工作室的菲尔·斯派特和乔治·马丁，都在使用卷对卷、剪刀和胶带。在著名的《佩珀中士》专辑封面上的面孔中仅有三位音乐家，其中一位是斯托克豪森。[1] 结果是，你需要的只是磁带。

当前的技术进步包括环境舞曲、打鼓器和变声器。

[1] 关于披头士乐队在《佩珀中士》时期受到斯托克豪森的影响，参见亨特·戴维斯，前揭，第3页。

采样器使电子音响尽可能地像自然声。使用者可以将实际的声音，例如双簧管的，做出任何他想让它发出的声音样式，包括人类双簧管演奏家无法（或不愿）做到的。毫不夸张地说，作曲家的桌子上带有整个交响乐团的趣味。（尽管到目前为止，人声被证明为对这种圈养音声具有抵抗力。这是关于歌唱声和演奏声具有相对的复杂性和丰富性的一种有趣评论。）从某种意义上说，进程已经反转了——我们正在使用电子设备去制造更好的声学声音的复制品，而不是设计新的杂音（即使回到20世纪60年代，那些技术先驱也带着很强的学理性，进行着那是不是在兜售电子音乐的全部意义的争论）。我们还是想听相同的基础声——再者，音乐是相当墨守成规的。

技术能够让人们一起制作音乐，即便他们不在一起。逍遥音乐会的告别夜场，同时在阿尔伯特音乐厅的内外及英国各地的公园举行。方案中的一些项目通过连接同时进行的现场转播，从一个国家的一端无缝地转到另一端，获得了连续的演出。美国作曲家埃里克·惠特克（Eric Whitacre）建立了一个线上的"虚拟合唱团"。也许有一天，我们真的能够让世界和谐地歌唱。

科技与学术也使我们有机会获得几乎无限的音乐和文化资源。我们可以听见并使用我们的祖先所没有的"积木"，包括早期音乐中的音阶、调式和乐器，以

及外国文化。中国在我们之前就有音乐了；印度也有自己的拉格（Raga），其复杂的节奏令梅西安着迷。我们的传统是一些分隔与分裂的结果（或至少是当前迭代），例如伟大的"基督教东西分裂"。像约翰·塔弗纳那样的作曲家，不论他的音乐局限是什么，已经以一种很小的方式绕过了那条裂缝，把东方基督教的声音纳了进来。还有什么可以扯下的面纱？

我们一直在努力寻找一种能够表述当下的悦耳的声音。当柏林墙倒塌时，我们接触到150年前的人写下的音乐——贝多芬的音乐。前几代的人大概不会做这些。如果我们想用一些新的东西来纪念这一事件，哪种音乐能胜任这一任务？阿沃·帕特[1]？U2乐队[2]？

当代的古典主义音乐写作是否已经脱离了脚本？我们这些关心和珍视它的美妙和更新能力的人，不得不担心这一点。古典音乐必须找到一种停止自言自语的方式。它大约须找到新的东西，好的东西。约翰·亚当斯迈出了大胆的一步，将当代的政治人物搬上了音乐舞台，创作了如《尼克松在中国》（*Nixon in China*）和《克林霍弗之死》（*The Death of Klinghoffer*）等作品。

[1] 阿沃·帕特（Arvo Pärt, 1935— ），爱沙尼亚作曲家，"神圣简约主义"的主要作家之一。——译者

[2] U2乐队，成立于1976年的爱尔兰摇滚乐队，由主唱保罗·休森、吉他手大卫·伊凡斯、贝斯手亚当·克莱顿和鼓手拉里·木伦组成。所唱歌曲多次获格莱美奖和多种美国影视音乐大奖。——译者

他的作品使菲利普·格拉斯[1]的歌剧曾经给人的听觉感发变得更像是浮夸的废话。毫无疑问，它展现了西方艺术音乐的智识遗产带给当代世界的更为严肃的尝试。

这个讨论是从"音乐是什么"这一问题开始的。结果也许是查尔斯·艾夫斯所称的"未被回答的问题"[2]。作家菲利普·鲍尔在开启他那本富有洞察力的音乐类著作的书写时，这样说道："当我在谈论音乐的时候，我是不是应该最好解释一下我在谈论什么？这似乎是一个明智的开场白，但是我拒绝来这一套。"[3] 这是否多多少少使我比鲍尔更明智？我至少要尝试回答一下这个问题。

我的答案肯定是有误的。从某种意义上说，没有答案可以幸免于例外与偏颇的影响，而且它过于以我们所知道的音乐即西方音乐为中心。另一位作者敏锐地评论道，这种类型的书可以作为一种"所有音乐原则上都可以放进里面的地图"而被阅读。[4] 如果是这

[1] 菲利普·格拉斯（Philip Glass，1937— ），美国作曲家。他的创作融合了西方古典音乐、摇滚乐、非洲音乐和印度音乐的元素，经常重复简短的旋律和节奏模式，同时加以缓慢渐进的变奏，被称为"简约音乐"。——译者

[2] 《未被回答的问题》是作曲家查尔斯·艾夫斯的一部管弦乐作品。——译者

[3] 菲利普·鲍尔：《音乐的本能——音乐如何运作，以及为什么我们离不开音乐》，纽约：兰登书屋，2011年，第9页。

[4] 尼古拉斯·库克的《音乐：非常简短的介绍》，前揭，前言。

样的话,它就像一张中世纪的地图,将西方置于世界的中心,揭示的更多是制图师的无知与偏见,而非关于被调查的领土的信息。让我们来做进一步类比:一张现代地图是比较精确的。就是说,如果你住在墨西哥,决定访问多塞特郡,计划从斯特明斯特牛顿步行到皮德尔特伦泰德。英国地理测量局1:10000系列将告诉你你所要知道的一切,包括带尖顶的教堂和带尖塔的教堂的区别,以及最近酒吧的位置。然而,它会告诉你穿过那些浓云笼罩的山丘,看到那厚重的高塔在迷雾中时隐时现,步进坚硬的门廊去捐出六便士,然后到隔壁的火炉旁饮一品脱 Old Peculier 啤酒的感觉吗?即使一点点也不会。阅读一部音乐作品诚如唐纳德·米切尔睿智地指出的那样,"并不能引领我们细品这位作曲家可能拥有的独特声音……就像一个人研究一张火车时刻表,却希望从中获得一幅伴随旅途的清晰的风景画那样"。(尽管在英国火车时刻表中,实际上具有一种内在的乐感——听一听弗兰德斯和斯旺[1]创作的《慢火车》。)

因此,我希望你能够接受菲利普·鲍尔的格言,即"在一个这种性质的主题中,与自己不同的想法和观点不应该成为摧毁的目标,而应该成为磨砺自己思

[1] "弗兰德斯和斯旺"(Michael Flanders and Donald Ibrahim Swann),英国20世纪著名的歌舞厅表演者。——译者

想的磨刀石"[1]。更进一步——如果你不赞同我的判断,那就更好了。我希望至少你能在这一过程中,发现一些你觉得有趣的和值得了解的音乐。

我尝试避免用那些看似旨在将作者的音乐观与读者的音乐观区别开来的言辞,比如复数形式的"音乐"或带不定冠词的"音乐",或加引号的"音乐",抑或是作斜体处理的"音乐"。关于音乐的最准确的格言,终究极好地说明了这一问题:文字是无法破解音乐的——"对于言辞而言,音乐不是不明确,而是太精确。"(门德尔松)[2] "如果你非要问,你永远也不会知道。"(路易斯·阿姆斯特朗)[3] "音乐能命名那些无法命名的,以及能连接未知。"(罗纳德·伯恩斯坦)[4] "用写作描述音乐,就像用舞蹈表现建筑一样。"(埃尔维斯·科斯特洛)[5] "当语言变得匮乏无力时,音乐将

1 菲利普·鲍尔:《音乐的本能——音乐是如何运作的,以及为什么我们离不开音乐》,前言。
2 1842年10月15日致马克-安德烈·苏沙的信,引自《1830年至1847年的信件》(莱比锡:赫尔曼·门德尔松,1878年)第221页。原文为德语:"我爱的音乐告诉我的不是太抽象的想法,我无法用语言表达,而是太具体的。"
3 当阿姆斯特朗被要求定义"摇摆"节奏的概念时,他引用了约翰·F. 缀德《爵士乐101:学习和热爱爵士乐的完整指南》(纽约:阿歇特图书公司,2000年)那些通用标签中的另一个已被很多人(或至少被归于他们)用来说很多事。
4 1973年哈佛大学以"未回答的问题"为题,举行了六场系列讲座。
5 这句话在20世纪的大部分时间里一直以各种形式存在。而1978年3月25日在接受《新音乐快报》采访时,科斯特洛似乎是第一个在印刷品这一特殊版本上讲这句话的人。

接手一切。"(德彪西)[1] "用音乐表述。"[2] (欧文·柏林)

我们又回到了我们出发的地方。我们回到了你的大脑里,关于制造的模式 E. M. 福斯特辩护道:"只有联结。"[3] 我们以有组织的声音回归——在 20 世纪 50 年代,建筑师兼音乐家的勒·柯布西耶、埃德加·瓦雷兹和伊阿尼斯·泽纳基斯,在"一首电子化诗歌和一个包含这首诗歌的容器中,光线、色彩、图像、节奏和声音以一种有机合成的形式联结在一起"中,合并了构建与聆听两种形式。同样,中世纪富有才智的人将"黄金分割"理论和其他的数学关系应用到建筑和音乐的结构组织中。

正如第一位也是最好的一位哲学音乐家描述的,我们又回到"自然之声"这一点上。卡尔海因茨·斯托克豪森于 1968 年写了一部他称之为《调音》(Stimmung)的音乐作品,其中六位歌手变魔术般地创造出一个约持续 75 分钟的降 B 大调的基础泛音。据作曲家所说,"'情绪'意味着'调音',但它其实要与其他许多单词一起被翻译,因为'调音'包含了钢琴

[1] 例如,参见保罗·福尔摩斯《德彪西》,伦敦:图书销售有限公司,1989 年,第 36 页。
[2] "用音乐表述",如上。
[3] E. M. 福斯特的小说《霍华德庄园》中的题词。小说中扩展为"只有联结平凡和激情,两者才会都被升华,人类的爱才会达到顶峰"。

的调音、声音的调控、一群人的调整及灵魂的调节之意。这一切用的都是德语。并且,当你说我们处于良好的情绪中,你指的是内心被全面良好地调谐的一种出色的心理调音"。[1] 这是毕达哥拉斯的语言。这些是两千五百年前当毕达哥拉斯在山顶上做"灵魂调节"时听到的声音吗?它可能接近于我们现在将要抵达的。

我们又带着天体音乐回来了。理论物理学家加来道雄[2]博士说:"在弦理论中,所有的粒子都是在一根微小的橡皮筋上振动。物理学是琴弦上的和声。化学是我们在振动的弦上演奏出的旋律。宇宙是众多琴弦的交响乐;而'上帝的心智'是在十一维的超空间中共鸣产生的宇宙音乐。"[3] 由于柏拉图那令人敬畏和无法言说的概念,其形象周而复始地用音乐丈量着天堂。这不是巧合。事实上,加来道雄也没有力求用神秘的语言来描述他所看到的,就像托马斯·克兰默和欧比-万·克诺比的"混合体"。音乐帮我们看东西,不是"透过玻璃黑暗地"看,而是"面对面地"[4] 凝视宇宙和我们自己。所有尝试理解人类境况的努力,都是关于模式的创建。

1 乔纳森·科特:《斯托克豪森——对话作曲家》,纽约:西蒙和舒斯特出版社,1973年,第162页。
2 加来道雄(Michio Kaku,1947—),美籍日裔物理学家,超弦理论创始人之一,科普作家。主要研究方向是弦理论、超对称以及万有理论。——译者
3 在加来道雄的《心灵的未来》(2015)一书及其相关线上讲座中。
4 《哥林多前书》13:12。

音乐如何让我们破解它的秘密？学习与它相关的东西，然后忘掉你所学的。批判性地投入，但对一切都保持开放心态。采取对待人那样的自由态度去对待音乐。保持好奇心，获取信息，然后聆听。只管听！

进一步的资源和研究

我试着在下面提及一小部分著作,它们在我看来似乎是以一种有趣的方式来解说音乐的艺术、哲学、语境和发展方面的问题,而不是关于特定的作曲家或是特定时期,或是纯音乐史的著作。任何提供聆听清单的尝试,不是需要涵盖所有的内容,就是成了毫无意义的选择。为此,我避开了这一特殊挑战。我希望读者能够跟随文中的路标出发,去发现他们还不知道的,包括网上、音像店里的音乐,或者比较好的是现场听,最好的是自己创作音乐,从而受到启发。

关于"音乐可能来自何处"的关键文本有史蒂芬·平克的《语言的本能》(纽约:威廉·莫洛与合伙人出版社,1994)和史蒂芬·布朗、尼尔斯·伦纳特·沃林以及比约恩·默克的《音乐的起源》(剑桥:

麻省理工学院出版社，2001）。加里·汤姆林森的《音乐一百万年：人类现代性的出现》（剑桥：麻省理工学院出版社，2015）一书，讲述了一个音乐如何穿越史前时期的引人入胜的故事（及有个很好的标题）。

迈入音乐史领域，有两位作家值得推荐。一位是约翰·布特，他将学术与顶级表演者的洞察相结合。他的《玩转历史：音乐表演的历史研究法（音乐表演与接受）》（伦敦：剑桥大学出版社，2002）。这是一个在"本真（古乐）运动"背后的哲学学术说明。另一位是查尔斯·罗森，最优秀、最容易接近和最经久不衰的音乐风格编年史家。关于音乐风格如何奏效以及音乐风格是什么，尤其可读《古典主义风格：海顿、莫扎特和贝多芬》（伦敦：费伯-费伯出版社，1976），以及《奏鸣曲式》（纽约：诺顿出版社，1988）。

理查德·塔鲁斯金在《文本与行为：音乐与表演短文集》（纽约：牛津大学出版社，1995）中，伴随其他许多有趣的和有价值的东西，对书面乐谱和表演作品的作用展开了激动人心的讨论。为学者判定"什么音乐是好的""什么音乐是坏的"，以及"为什么这么决定"（和为收集他不喜欢的作曲家的一些经典的贬损之词）而撰写的书，见约瑟夫·克尔曼的《作为戏剧的歌剧》（康涅狄格州韦斯特波特：格林伍德出版社，1981）。

20世纪的音乐产生了大量的词汇，如同哈姆雷特

说的词汇。我挑选了由在那里的两个男人通过不同路径解决难题的两种叙述：查尔斯·罗森的《勋伯格》（伦敦：马里昂·博雅斯出版社，1976；由考尔德和博雅斯出版社分销），叙写那个让音乐远离调性的人的作品、思想、生活和遗产。伦纳德·伯恩斯坦为"音乐不能做什么"而做的经典辩护——《悬而未决的问题：六场系列讲座》，于1973年才发布。这些讲座被哈佛大学出版社以书本形式于1997年出版。但是伯恩斯坦给人们最佳体验的版本，可能要在 http://www.youtube.com/watch?v=MB7ZOdp_gQ 上看（讲座1，含讲座2—6的链接）。

唐纳德·米切尔的《现代音乐的语言》（伦敦：费伯-费伯出版社，1963）一书，对格洛克/达姆斯塔特那个时代古典音乐中的好、坏和丑陋，进行了一番敏锐而富有同理心的阐述。米切尔是本杰明·布里顿的出版人，因而负责以书籍形式出版发行了布里顿于1964年做的"关于获得第一届白杨奖"的演讲（费伯-费伯出版社，1982）——大师的思想，由于大师很少公开谈论自己的艺术（不像有些人）而倍显珍贵。同样喜爱并珍视摇滚乐的古典主义批评家亚历克斯·罗斯，在《余下的都是噪音：聆听20世纪音乐》（哈珀柯林斯［英国］出版社，2009）中，对过去百余年以来已成为经典的音乐做了一个概述。

当前的出版活动产生了一些"关于音乐是什么"，

音乐的社会语境、智识,及我们时代的艺术思潮的振奋人心的讨论。这些学术观点,可以在尼古拉斯·库克的《音乐:非常简短的介绍》(纽约:牛津大学出版社,2000)一书中找到;而专业从业人员的观点,则可以在大卫·拜恩的《音乐是如何运作的》(爱丁堡:坎农格特出版社,2013)一书中找到。

解说音乐如何更广泛地与人类个性和心理功能相适应的书,包括安东尼·斯托尔的《音乐和心智》(哈珀柯林斯出版集团,1997),以及詹姆斯·罗德斯的感人的回忆录《器乐曲》(爱丁堡:坎农格特出版社,2015)。

最后,近来涌现出一系列从科学、哲学及历史的观念视角研究音乐的优秀的通才叙述。尤其是菲利普·鲍尔的《音乐的本能:音乐是如何运作的,以及为什么我们离不开音乐》(纽约:兰登书屋,2011),这个书名也巧妙地把我们带回到这份清单开始的地方。

译后记

机缘巧合,在一个美丽的盛夏遇见了安德鲁·甘特这本《音乐》,也感谢同事的推荐。

记得第二次翻阅这本书时,我一下子被序言第一页的"莎士比亚情结"触动。我的学术背景正好与作者的有一些相似处,这使我对本书的好感油然而生。

此后,经多次翻检本书,我日渐熟悉了安德鲁·甘特。他大致是一位很有学识、很有思想的音乐文化人。他的认知视野开阔、洞察深刻,思维富于逻辑——既能在音乐本学科内,从"宗教性音乐与科学性音乐""古典音乐与现代音乐""西方音乐与东方音乐""经典音乐与流行音乐"等二元的辩证主题,以及巴赫、莫扎特和贝多芬等人的严肃音乐、歌剧,到电影音乐、爵士乐,再到比利·乔尔、乔治男孩和 Lady

Gaga……包罗万象地解说着音乐这一学科的筋节及其运作原理;又能从音乐学科之外的戏剧、文学、科学、哲学、历史学、社会学等的研究视角切入,如用古代的黄金分割理论、生物进化论,现代的间断性理论、弦物理理论等,阐释音乐的身份认同及一般性原理和意义。

本书的第一部分《音乐是什么》,由点及面地进行论述,涉及音乐的物理特质、音乐作品,及其文化属性。第二部分《社会中的音乐》围绕音乐的功能,阐述多种不同的音乐体裁、音乐流派与政治、社会以及普通人生活的相互作用。

甘特的写作风格,有学院派学术论文写作的一面。大体上,其行文严谨深入,从柏拉图的理念始,到柏拉图的理念终,对"古典音乐"概念的辨析更是力求精准。他的论证旁征博引,条分缕析,彰显音乐美学的独特性和音乐功能的综合性。书中提到的一些观点,如以"不协和音"来评判音乐体裁及其流变,认为富有创造力的成功音乐家通常比较有平衡感、吃苦耐劳、受过高度教育和聪明,还谈到了现代的弦物理理论是对远古音乐的回声共振等,都十分新颖有趣。

另外,本书的写作也有着超越学术范式的一面。甘特很少以说教的口吻阐述,我们不难发现书中那些发挥着高效启迪作用的机智措辞,比如他用"堂吉诃德与风车"类比作曲家的创作;他认为"纯粹的歌曲"

是通俗的。偶尔他也会放纵一下，通过对作曲家事迹的调侃博人一乐。

音乐是大家十分熟悉的一种激发情感的抽象艺术。对于它，不管是古今中外的知识精英，还是普罗大众，大都有着各式各样的想法可畅所欲言，而由此写作一本兼具教益性和趣味性的论著，则并非多数人能够做到。作为本书的译者，我一边翻译一边学习，也深受启发。

如果这世界上有什么抵达真理的捷径，那么，答案就是好书。不管你是想成为专业的音乐研究者，还是仅作为音乐爱好者，你都能从本书收获新知，收获启迪，收获美好！

<div style="text-align: right;">周婕殷

2024 年 6 月 23 日</div>

索引

(本索引页码均为原书页码,即中译本页边码)

A

Adams, John(亚当斯,约翰) 37;
 The Death of Klinghoffer(《克林霍弗之死》) 127;
 Nixon in China(《尼克松在中国》) 127
Adorno, Theodor(阿多诺,特奥多尔) 94, 96
Albarn, Damon(达蒙·阿尔巴恩) 122
Allen, Woody: *Manhattan*(伍迪·艾伦:《曼哈顿》) 105
Alvin and the Chipmunks(《鼠来宝》) 63
ancient civilisations(古老文明) 25
Armstrong, Louis(阿姆斯特朗,路易斯) 129
Auden, W. H.(奥登,W. H.) 115
Augustine, St(奥古斯丁,圣) 5
Austen, Jane(奥斯汀,简) 37, 104

B

Bach, Carl Philipp Emmanuel(巴赫,卡尔·菲利普·

埃马努埃尔) 79
Bach, Johann Sebastian (巴赫,约翰·塞巴斯蒂安) 16, 22, 35, 45, 49, 72, 75, 77, 79, 87, 107
 Fantasia in G major (*Pièce d'orgue*) (《G大调幻想曲》"笛风琴乐曲") 44
 Two-part Invention no. 1 in C major (《C大调二部创意曲》第一首) 48
 Prelude in D major from *The Well-Tempered Clavier Book* 1 (《D大调前奏曲》,选自《平均律键盘曲集》第一卷) 94
Ball, Philip (鲍尔,菲利普) 128, 129, 135
Barenboim, Daniel (巴伦博伊姆,丹尼尔) 65
Baring-Gould, Sabine (巴林-古尔德,萨宾娜) 71
Barney, the Purple Dinosaur (巴尼,紫恐龙) 63
Bartók, Béla (巴托克,贝拉) 37, 106, 107, 124
Beatles, The (披头士乐队) 18, 70, 80, 81, 105, 111
 'It's Only Love' 《只是爱情》 80, 113
 'Lady Madonna' 《麦当娜女士》 80
 Sgt. Pepper's Lonely Hearts (《佩珀中士》) 125 *Club Band* (酒吧乐队)
 'Yesterday' (《昨天》) 17
Beethoven, Ludwig van (贝多芬,路德维希·凡) 21, 30, 32, 34, 45, 60, 77, 86, 89, 91, 99, 106, 108, 127
 Fidelio (《费德里奥》) 61
 Violin Concerto 《D大调小提琴协奏曲》 61
 Piano Sonata no. 8 (*Pathétique*) 《C小调第八钢琴奏鸣曲》(悲怆) 95
 Piano Sonata no. 12 《第12号钢琴奏鸣曲》 61
 Piano Concerto no. 5 (*Emperor*) 《第五钢琴协奏曲》(皇帝) 62
 Symphony no. 1 (《第一交响曲》) 44
 Symphony no. 3 (《第三交响曲》) 62
 Symphony no. 9 (《第九交响曲》) 41, 65
 Wellington's Victory March 《惠灵顿的胜利》进行曲 62
Bennett, Richard Rodney: *Murder on the Orient Express* (本内特,理查德·罗德尼:《东方快车谋杀案》) 85

Berio, Luciano: *Sinfonia* (贝里奥，卢西亚诺：《交响曲》) 124

Berlin, Irving (柏林，欧文) 79, 80, 107, 129

'You're Just In Love' (《你只是坠入爱河》) 115

Berlioz, Hector (柏辽兹，艾克托尔) 34

Bernstein, Leonard (伯恩斯坦，伦纳德) 80, 129

Kaddish Symphony (《卡迪什》交响曲) 65

Prelude, Fugue and Riffs (《前奏、赋格与即兴》) 122

Betjeman, John (贝杰曼，约翰) 115

Biber, Heinrich (比伯，海因里希) 72

Birtwistle, Harrison (伯特威斯尔，哈里森) 32, 107

Bliss, Arthur (布利斯，亚瑟) 11

Blondel (布隆德尔) 34

Blues Brothers, *The* (film) (《福禄双霸天》) 86

Boethius (波埃修斯) 3

'Bohemian Rhapsody' (《波希米亚狂想曲》) 87

Bonzo Dog Doo-Dah Band, the (邦佐犬乐队) 101

Bootleg Beatles, The (band) ("复刻披头士"乐队) 75

Boulanger, Nadia (布朗格，纳迪亚) 39

Boulez, Pierre (布列兹，皮埃尔) 106, 119

Bowie, David (鲍伊，大卫) 119

Boy George ("乔治男孩") 119

Brahms, Johannes (勃拉姆斯，约翰内斯) 30, 77, 84, 86, 106, 114

Ein Deutsches Requiem (《德意志安魂曲》) 114

Symphony no. 1 (《第一交响曲》) 41

Bridge, Frank (布里奇，弗兰克) 39

Britten, Benjamin (布里顿，本杰明) 22, 31, 37, 39, 65, 83, 84, 89, 106, 114, 123, 124

Night Mail (《夜邮》) 85

The Rape of Lucretia (《卢克莱修受辱记》) 116

'Tell Me the Truth About Love' ("爱情的真谛") 115

The Young Person's Guide to the Orchestra (《青少年的管弦乐队指南》) 46

Brown, James (布朗，詹姆斯) 56

Brown, Steven (布朗，斯蒂

芬) 101

Brunel, Isambard Kingdom (布鲁内尔,伊桑巴德·金德姆) 43

Bryson, Bill (布莱森,比尔) 75

Burgess, Anthony: *A Clockwork Orange* (伯吉斯,安东尼:《发条橙》) 91

Burrows, Abe (巴罗斯,亚伯) 111

Burton, Richard (伯顿,理查德) 100

Bush, George W. (布什,乔治·W.) 63

'Bushes and Briars' (《灌木与荆棘》) 117

Byrd, William (拜尔德,威廉) 18,64,123

Byron, George Gordon, Lord (拜伦,乔治·戈登爵士) 4

C

Cage, John: *4′33″* (凯奇,约翰:《4′33″》) 98

'Camptown Races' (《康城赛马歌》) 57

Capercaillie (band) (雷鸟乐队) 124

Cherubini, Luigi (切鲁比尼,路易吉) 35

Chopin, Frédéric (肖邦,弗里德里克) 22,114

Cimarosa, Domenico (契玛罗萨,多梅尼科) 63

Clarke, Jeremiah (克拉克,杰里迈亚) 50

Clash, The (冲撞乐队) 110

Clementi, Muzio (克莱门蒂,穆齐奥) 35,111

Coates, Eric: *Dam Busters March, the* (科茨,埃里克:《敌后大爆破进行曲》) 118

Cole, Natalie (科尔,娜塔莉) 20

Cole, Nat King (科尔,纳特·金) 20

Collins, Phil (柯林斯,菲尔) 111

Collins, William (柯林斯,威廉) 4

Confucius (孔子) 3

Cooke, Deryck (库克,戴瑞克) 93,99

Copland, Aaron (科普兰,亚伦) 99

Quiet City (《静静的城市》) 104

Coppola, Francis Ford: *Apocalypse Now* (科波拉,弗朗西斯·福特:《现代启示录》) 91

Costello, Elvis (科斯特洛,埃尔维斯) 129

Coward, Noël (考沃德,诺埃尔) 115

Private Lives（《私人生活》） 116
Cranmer, Thomas（克兰默，托马斯） 131
Crotch, William（克罗齐，威廉） 91
Czerny, Carl（车尔尼，卡尔） 35

D

Darmstadt（达姆斯塔特） 106, 135
Darwin, Charles（达尔文，查尔斯） 5, 32
Darwin, Erasmus（达尔文，伊拉斯谟斯） 5
Davies, Peter Maxwell（戴维斯，彼得·马克斯韦尔） 108, 124
Davis, Carl: *Pride and Prejudice*（戴维斯，卡尔：《傲慢与偏见》） 104
Davis, Miles（戴维斯，迈尔斯） 110
Day, John（迪，约翰） 124
Debussy, Claude（德彪西，克劳德） 96, 129
 La fille aux cheveux de lin（《亚麻色头发的少女》） 97
Deicide (band): 'Fuck Your God'（死亡乐队：《去你的，上帝》） 63
Delius, Frederick（戴留斯，弗雷德里克） 89
Desert Island Discs（荒岛唱片） 50
Dickens, Charles（狄更斯，查尔斯） 78
Dryden, John（德莱顿，约翰） 3
Duncan, Ronald（邓肯，罗纳德） 116
Dunstaple, John（邓斯泰布尔，约翰） 78
Dušek, František（杜舍克，弗朗蒂舍克） 34, 86
Dury, Ian（杜里，伊恩） 115
Dylan, Bob（迪伦，鲍勃） 34, 64
 'Mr Tambourine Man'（《铃鼓先生》） 118

E

EastEnders（TV theme）（《东区人》主题曲） 73
Eliot, T. S.（艾略特，T. S.） 6
Elgar, Edward（埃尔加，爱德华） 32, 68, 83, 104, 118
Elizabeth I, Queen（伊丽莎白一世） 78
Ellington, Duke（艾灵顿，杜克） 103, 104

F

Feuilles mortes, Les (song)

《秋叶》 113
Feuer, Cy（弗伊尔，塞） 112
Finzi, Gerald（芬茨，杰拉德） 87
Flanders and Swann:'The Slow Train'（弗兰德斯和斯旺：《慢火车》） 129
Fletcher, Andrew, of Saltoun（弗莱彻，安德鲁） 66
'Fly Me to the Moon'（《带我飞向月球》） 113
'For He's a Jolly Good Fellow'（《他是一个快乐的好小伙》） 62
Forster, E. M.（福斯特，E. M.） 129
'Frère Jacques'（《雅克兄弟》） 50
Fukuyama, Francis（福山，弗朗西斯） 99
Fux, Johann Joseph（福克斯，约翰·约瑟夫） 78

G

Gaga, Lady:'Poker Face'（Gaga, Lady:《扑克脸》） 113, 114
Gershwin, George（格什温，乔治） 22, 80
 Rhapsody in Blue（《蓝色狂想曲》） 87, 104, 110, 122;
 'They Can't Take That Away From Me'《他们不能把那从我身边带走》 48
Gesualdo, Carlo（杰苏阿尔多，卡洛） 110
Gilbert, W. S.（吉尔伯特，W. S.） 124
Gladwell, Malcolm（格拉德威尔，马尔科姆） 35
Glass, Philip（格拉斯，菲利普） 127
Glock, William（格洛克，威廉） 106
'God Save the Queen'（national anthem）（《天佑女王》国家赞歌） 49, 64
Goehr, Lydia（戈尔，莉迪亚） 31
Goethe, Johann Wolfgang（歌德，约翰·沃尔夫冈） 83, 90
Goldoni, Carlo（哥尔多尼，卡洛） 85
Green Day（绿日乐队） 111
'Greensleeves'（《绿袖子》） 18, 64
Greenwood, Jonny（格林伍德，乔尼） 122
'Groovy Kind of Love'（《绝妙的爱》） 111

H

Hamilton, Emma（汉密尔

顿，艾玛）63

Hammerstein, Oscar Ⅱ（汉默斯坦，奥斯卡二世）124

Hamilton-Paterson, James（汉密尔顿-帕特森，詹姆斯）59

Handel, George Frederich（亨德尔，乔治·弗雷德里希）22, 40, 73, 90, 107
 Messiah（《弥赛亚》）74

Hartley, L. P.（哈特利，L. P.）73

Harvey, Jonathan（哈维，乔纳森）97

Haydn, Josef（海顿，约瑟夫）86, 104, 118
 The Creation（《创世记》）72
 Oxford Symphony（《牛津交响曲》）13
 String Quartet in F, Op. 77, no. 2（《F大调弦乐四重奏》Op. 77 第二首）46

Haydn, Michael（海顿，迈克尔）86

Hendrix, Jimi（亨德里克斯，吉米）50

Hildegard of Bingen（宾根的希尔德加德）72

Hobbes, Thomas（霍布斯，托马斯）12, 78

Holst, Gustav（霍尔斯特，古斯塔夫）40
 'Jupiter'（from *The Planets*）《木星》，（选自《行星组曲》）50

Howard, Trevor（霍华德，特雷弗）50

I

Iamblichus（扬布里科）2

Ives, Charles（艾夫斯，查尔斯）128

J

Jagger, Mick（贾格尔，米克）73

Janáček, Leoš（雅纳切克，莱奥斯）55

Jeans, James（金斯，詹姆斯）79
 'Call Me Maybe'（《有空打给我》）71

Joel, Billy（乔尔，比利）115
 'Piano Man'（《钢琴人》）118

John, Elton: '*Yellow Brick Road*'（约翰，埃尔顿：《再见黄砖路》）45, 113

Johnson, Celia（约翰逊，西莉亚）50

Johnson, Dr Samuel（约翰逊，塞缪尔博士）11, 78

Jones, Aled（琼斯，阿雷德） 20
Joplin, Scott（乔普林，斯科特） 118

K

Kaku, Michio（加来道雄） 130, 131
Keats, John（济慈，约翰） 23, 77
Kerman, Joseph（科尔曼，约瑟夫） 31
Kern, Jerome（科恩，杰罗姆） 116
'Killing Me Softly'《温柔地杀我》 118
King, Martin Luther（金，马丁·路德） 100
Kings Singers, The（国王歌手） 111
Koresh, David（科雷什，大卫） 63
Korngold, Erich（科恩戈尔德，埃里奇） 40
Kuehl, Lt-Col Dan（库尔，丹） 62

L

Language（语言） 25
Larkin, Philip（拉金，菲利普） 109
Le Corbusier（勒·柯布西耶） 129
Led Zeppelin（齐柏林飞艇乐队） 41
Lean, David（里恩，大卫） 50
Lennon, John（列侬，约翰） 111
Levy, John（利维，约翰） 57
Ligeti, György（利盖蒂，捷尔吉） 122, 124
'Lillibullero'（《勒里不利罗》） 59
Lloyd, Marie（劳伊德，玛丽） 32
Lloyd Webber, Andrew（劳埃尔·韦伯，安德鲁） 116
Locke, John（洛克，约翰） 67
Loesser, Frank: *Guys and Dolls*（罗瑟，弗兰克：《红男绿女》） 112
Loussier, Jacques（卢西耶，雅克） 49
Lucas, George（卢卡斯，乔治） 40
Lucier, Alvin: *I am sitting in a room*（卢西尔，阿尔文：《我坐在一个房间里》） 98
Ludford, Nicholas（卢德福德，尼古拉斯） 72

M

MacMillan, James（麦克米

兰，詹姆斯） 97, 121, 124.

Mahler, Alma (née Schindler)（马勒，爱尔玛·辛德勒） 36

Mahler, Gustav（马勒，古斯塔夫） 36, 104

Symphony no. 1（《第一交响曲》） 50

Manilow, Barry（曼尼洛，巴里） 63

Marais, Marin（玛莱，玛琳） 72

'Marching through Georgia'《进军佐治亚》 60

Martin, Ernest（马丁，欧内斯特） 111

Martin, George（马丁，乔治） 81, 125

Mayerl, Billy（梅耶尔，比利） 76

McCartney, Paul（麦卡特尼，保罗） 69, 79, 111, 122

Mendelssohn, Felix（门德尔松，菲利克斯） 35, 107, 129

Hebrides Overture（《赫布里底群岛》序曲） 91

Messiaen, Olivier（梅西安，奥利维尔） 65, 106, 107, 127

Milhaud, Darius（米约，达律斯） 80

La Création du Monde（《世界的创造》） 122

Miller, Mitch（米勒，米奇） 63

Mitchell, Donald（米切尔，唐纳德） 47, 129

Monteverdi, Claudio（蒙特威尔第，克劳迪奥） 72, 106, 108, 110

Morgan, Annie（摩根，安妮） 57

Morley, Thomas（莫利，托马斯） 59, 78

Mozart, Wolfgang Amadeus（莫扎特，沃尔夫冈·阿玛多伊斯） 5, 15, 17, 18, 30, 33, 34, 35, 37, 43, 45, 70, 73, 74, 77, 78, 86, 106, 107, 108, 124.

The Marriage of Figaro（《费加罗的婚礼》） 40, 114, 115

Piano Sonata no. 5 in G major（《G大调第五钢琴奏鸣曲》） 42

N

Napoleon（拿破仑） 60, 62

Nelson, Horatio, Admiral Lord（纳尔逊，霍雷肖，海军上将勋爵） 63

New Seekers（"新探索者"乐队） 5

Nielsen, Carl(尼尔森，卡尔) 106
Niles, John Jacob(奈尔斯，约翰·雅各布) 57
Nono, Luigi(诺诺，路易吉) 106，124
notation(记谱法) 15，25

O

'One-Note Samba'(《一个音符的桑巴》) 114
Opie, Iona and Peter(奥皮，艾奥娜和彼得) 67
Orff, Carl: *Carmina Burana*(奥尔夫，卡尔：《布兰诗歌》) 72

P

Page, Jimmy(佩奇，吉米) 41
Palestrina, Giovanni Pierluigi da(帕莱斯特里纳，乔瓦尼·皮耶路易吉·达) 33，97，105
Parker, Charlie(帕克，查理) 109
Parker, Matthew(帕克，马修) 90
Pärt, Arvo(帕特，阿沃) 127
Petrucci, Ottaviano(佩特鲁奇·奥塔维亚诺) 124
Piazzolla, Astor(皮亚佐拉，阿斯多尔) 39
Pink: 'The Truth About Love'(平克："爱情的真谛") 115
Plainsong(素歌) 25
Plant, Robert(普兰特，罗伯特) 41
Plato(柏拉图) 2，130
Porter, Cole(波特，科尔) 33
　'Every Time We Say Goodbye'(《每次我们说再见》) 114
　'Night and Day'(《夜与日》) 114
Prehistory(史前时期) 25
Presley, Elvis(普雷斯利，埃尔维斯) 34
Prince(普林斯) 75
Proust, Marcel(普鲁斯特，马塞尔) 91
Puccini, Giacomo(普契尼，贾科莫) 107
　Turandot(《图兰朵》) 31
Purcell, Henry(珀塞尔，亨利) 33，35，72，90，104，106，114
　Dido and Aeneas(《狄多和埃涅阿斯》) 41
Pythagoras(毕达哥拉斯) 2，5，9，78，130

R

Rachmaninoff, Sergei(拉赫

玛尼诺夫,谢尔盖)35
Piano Concerto no. 2 (《第二钢琴协奏曲》) 50
Rautavaara, Einojuhani (劳塔瓦拉,埃诺约哈尼) 89
Recording (录制) 20
Rhodes, James (罗兹,詹姆斯) 35
Rodgers, Richard (罗杰斯,理查德) 124
Rolling Stones, The (滚石乐队) 81
　'It's Only Rock 'n' Roll (But I Like It)' [《"我知道它只是摇滚乐(但我喜欢它)"》] 81
Rosen, Charles (罗森,查理斯) 92, 109, 123
Ross, Alex (罗斯,亚历克斯) 77
Rossini, Gioachino (罗西尼,焦阿基诺) 84, 86, 124
Runyon, Damon (鲁尼恩,达蒙) 113

S

Saint-Saëns, Camille (圣-桑,卡米尔) 91
Salieri, Antonio (萨列里,安东尼奥) 40
Schiller, Friedrich (席勒,弗里德里希) 65
Schoenberg, Arnold (勋伯格,阿诺德) 18, 31, 47, 78, 84, 106, 107, 108, 109, 110, 123
A Survivor from Warsaw (《一个华沙幸存者》) 65
Scholes, Percy (斯科尔斯,珀西) 41, 49
Schubert, Franz (舒伯特,弗朗茨) 77
Schumann, Robert: 'Der Dichter Spricht' (舒曼,罗伯特:《诗人的话》) 97
Scott, Walter (司各特,沃尔特) 5
Scriabin, Alexander (斯克里亚宾,亚历山大) 11
Sex Pistols, The: 'God Save The Queen' (性手枪乐队:《天佑女王》) 64
Shaffer, Peter (谢弗,彼得) 40
Shakespeare, William: *Julius Caesar* (莎士比亚,威廉:《裘力斯·恺撒》) 1
　The Merchant of Venice 《威尼斯商人》 1
Sharp, Cecil (夏普,塞西尔) 57, 71
Shostakovich, Dmitri: *Symphony no. 5* (肖斯塔科维奇,德米特里:《第五交响曲》) 64
Sibelius, Jean (西贝柳斯,

让) 35
Sinatra, Nancy（辛纳特拉，南茜） 63
Sousa, John Philip（苏萨，约翰·菲利普） 118
Spector, Phil（斯派特，菲儿） 125
Spring-Rice, Cecil（斯普林-赖斯，塞西尔） 50
Stafford Smith, Clive（斯塔福德·史密斯，克莱夫） 63
Stanford, Charles Villiers（斯坦福，查尔斯·维利尔斯） 39
'Star-Spangled Banner'（《星条旗之歌》） 50
Stockhausen, Karlheinz（斯托克豪森，卡尔海因茨） 106, 125, 130
Stornoway (band) 斯托诺韦（乐队） 89, 123
Strauss, Johann Ⅱ（施特劳斯，约翰二世） 118
 The Blue Danube（《蓝色多瑙河》） 85
Strauss, Richard（斯特劳斯，理查） 84, 106
 Salome（《莎乐美》） 31
 Till Eulenspiegels lustige Streiche（《蒂尔·艾伦施皮格尔的恶作剧》） 46
Stravinsky, Igor（斯特拉文斯基，伊戈尔） 37, 40, 73, 74, 81, 84
Sullivan, Arthur（沙利文，亚瑟） 118, 124

T

'Takeda Lullaby'（《竹田摇篮曲》） 56
'Take Five'（《休息五分钟》） 113
Tallis, Thomas（塔利斯，托马斯） 45, 90
 'In ieiunio et fletu'（《在禁食和哭泣中》） 44
Taverner, John（塔弗纳，约翰） 121, 127
Tchaikovsky, Peter Ilyich: Symphony no. 6 (*Pathétique*)（柴可夫斯基，彼得·伊里奇：《悲怆交响曲》） 81
Telemann, Georg Philipp（泰勒曼，乔治·菲利普） 59
Terfel, Bryn（特菲儿，布莱恩） 87
Thackray, Jake（萨克雷，杰克） 115
Thatcher, Margaret（撒切尔，玛格丽特） 35
'There Must Be An Angel'（《一定有天使》） 114
Tippett, Michael（蒂佩特，迈克尔） 5, 105, 113
Titanic (film score)（《泰坦尼克号》电影音乐） 85

Turnage, Mark-Anthony: *Greek*（特内奇，马克-安东尼：《古希腊》） 122
Turner, J. M. W. （特纳，J. M. W.） 91

U
U2 (band)（U2 乐队） 127

V
Varèse, Edgard（瓦雷兹，埃德加） 129
Vaughan Williams, Ralph（沃恩·威廉姆斯，拉尔夫） 12, 39, 55, 83, 123, 124
Verdi, Giuseppe（威尔第，朱塞佩） 89, 107
Vivaldi, Antonio（维瓦尔第，安东尼） 89

W
Wagner, Richard（瓦格纳，理查德） 84, 87, 91, 106, 115, 124
Walton, William: *Henry* V (film music)（沃尔顿，威廉：《亨利五世》电影音乐） 85
Warner, Marina（华纳，玛丽娜） 67
Waters, Roger（沃特斯，罗杰） 122
Wesley, Charles（卫斯理，查尔斯） 91
Whitacre, Eric（惠特克，埃里克） 126
Whiteman, Paul（怀特曼，保罗） 110
Williams, John（威廉姆斯，约翰） 40
Williams, Robbie（威廉姆斯，罗比） 32
Woan, Ronald（沃恩，罗纳德） 69
Wodehouse, P. G.（伍德豪斯，P. G.） 118
Wood, Henry（伍德，亨利） 111
'World in Union'（《联盟的世界》） 50
Wren, Christopher（雷恩，克里斯托弗） 78

X
Xenakis, Iannis（泽纳基斯，伊阿尼斯） 130

Y
'Ye Banks and Braes'（《汝之溪谷》） 56